职业教育改革创新教材——公共基础课系列

艺 术

田耀农 李 理 朱晓军 编著

清华大学出版社
北京

内 容 简 介

本书是职业教育改革创新系列教材之一，依据教育部颁布的《中等职业学校艺术课程标准》编写而成。全书共九部分，内容包括艺术导论、音乐、戏剧、绘画、雕塑、建筑、书法、电影和舞蹈。除艺术导论外，每部分就具体艺术门类，分别介绍了它是什么，它是如何创作的，应该如何欣赏和作品赏析等。

本书可作为职业院校艺术课程教材，也可作为大众认识艺术、了解艺术、感知艺术的入门读物。

本书封面贴有清华大学出版社防伪标签，无标签者不得销售。

版权所有，侵权必究。举报：010-62782989 beiqinquan@tup.tsinghua.edu.cn。

图书在版编目（CIP）数据

艺术 / 田耀农，李理，朱晓军编著. —北京：清华大学出版社，2023.10
职业教育改革创新教材. 公共基础课系列
ISBN 978-7-302-63546-8

Ⅰ. ①艺⋯ Ⅱ. ①田⋯ ②李⋯ ③朱⋯ Ⅲ. ①艺术理论–职业教育–教材 Ⅳ. ①J0

中国国家版本馆 CIP 数据核字 (2023) 第 087771 号

责任编辑：左卫霞
封面设计：傅瑞学
责任校对：刘　静
责任印制：沈　露

出版发行：清华大学出版社
　　　　网　　址：http://www.tup.com.cn, http://www.wqbook.com
　　　　地　　址：北京清华大学学研大厦 A 座　　邮　编：100084
　　　　社 总 机：010-83470000　　　　　　　　邮　购：010-62786544
　　　　投稿与读者服务：010-62776969, c-service@tup.tsinghua.edu.cn
　　　　质量反馈：010-62772015, zhiliang@tup.tsinghua.edu.cn
印 装 者：三河市龙大印装有限公司
经　　销：全国新华书店
开　　本：185mm×260mm　　　印　张：11.5　　　字　数：155 千字
版　　次：2023 年 10 月第 1 版　　　　　　　　印　次：2023 年 10 月第 1 次印刷
定　　价：45.80 元

产品编号：093383-01

前　　言

为适应职业院校教学需要，根据教育部颁布的《中等职业学校艺术课程标准》，我们对《公共艺术》进行了改编和修订，编写本书。本次编写过程中，全面贯彻落实习近平新时代中国特色社会主义思想和党的二十大精神，以立德树人为本，注重按照"课程思政"的有关要求，将中华优秀传统文化融入各艺术门类中，如在多数章节中加入了名家名篇，这些内容均来自我国人文、艺术领域名家或名人对某一艺术门类的感悟和理解，帮助读者认识艺术、了解艺术、读懂艺术，更好地理解体现中国元素的艺术，激发读者对中华优秀传统文化的热爱之情。此外，还对个别内容进行了改编和删除，以期更加符合当前中等职业学校教学实际需要。

针对艺术，有美学家提出四个问题：第一，它是什么？（形式反应）；第二，它是如何组织在一起的？（技术反应）；第三，它是如何刺激感官的？（体验反应）；第四，它是什么意思？（语境与个人反应）。实际上，这四个问题往往也是我们认识事物的基本逻辑。以往，"艺术"是高雅的代名词，艺术教育是很专业的领域，只有从事艺术创作活动的人才能接受到艺术教育；艺术欣赏是阳春白雪，远没有达到在全社会普及的程度。当前，对于一种艺术形式，普通公众如何欣赏它，艺术创作者、艺术教育者、艺术品经营者并没有给我们一个明确的回答。因此，在参考上述关于艺术的"四个问题"的基础上，本书介绍每种艺术形式时，均遵循"它是什么？它是如何创作的？我们应该如何去欣赏？作品赏析。"这一程式，给读者提供一个清晰的了解、欣赏艺术的思路。

本书是一本初级的入门教材，仅就涉及的音乐、绘画等8种艺术门类做了一个基本、浅显的介绍。与大多数艺术类专业研究图书不同，本书只是一本认识性读物，编著者尽量将它编写成一本可以"读"的教材。与众多枯燥无味的教材相比，本书图文并茂，并充分利用数字技术手段，将音频、扩展性内容以二维码的形式加入书中，使本书的可读性更强。

参加本书编写的有杭州师范大学田耀农，高等教育出版社李理，江阴职业技术学院朱晓军，青岛工贸职业学校李敦军。在本书编写过程中，参考、使用了大量文献资料、照片、图片等，在此对原创者表示衷心感谢。由于无法一一联系原创者，还请各位原创者与我们联系，以便支付报酬。

由于时间和水平有限，书中难免有不妥之处，恳请读者批评、指正。

编著者
2023年3月

目　录

1　艺术导论 …………………………………… 1

2　音　乐 ……………………………………… 4

3　戏　剧 ……………………………………… 29

4　绘　画 ……………………………………… 48

5　雕　塑 ……………………………………… 72

6　建　筑 ……………………………………… 92

7　书　法 ……………………………………… 118

8　电　影 ……………………………………… 136

9　舞　蹈 ……………………………………… 158

1 艺术导论

艺术的本质是创造性表达，同时具有情感、思想、美感和视觉等多个方面的内容。艺术的功能是多方面的，艺术可以为人们提供情感上的满足和思想上的启示，例如，绘画、音乐等形式的艺术可以提高人们的审美素养。艺术可以按照不同的方式进行分类，如可以分为表演艺术、造型艺术和语言艺术等。艺术欣赏是一个让人们更好理解艺术作品的过程，要善于发挥自己的感性和理性，通过深入地观察、思考、分析，给予艺术品更深层次的理解和欣赏。

一、艺术的本质与功能

艺术是人类特有的思维与行为，是人们比照着客观物质世界和主观精神世界创造出基于现实又超越现实的理想的、想象的、虚拟的世界，以满足人的精神需要的特别方法与特殊技术。虽然鸟类的鸣叫、鱼群的游动与人类的音乐和舞蹈相近，但不能把动物的类似行为视为艺术行为。人的艺术行为和动物的类似行为的本质区别在于行为的目的不同。

艺术没有实用功能，尽管有画饼充饥和望梅止渴的成语，但是所有的艺术作品都不能御寒保暖，也不能果腹充饥。艺术的功用主要体现在帮助人们认识世界；通过艺术，宣传特定的思想意识，进而教育全体社会成员；艺术可以形成强烈的社会共鸣，通过艺术可以团结群众、把各种社会力量组织起来；艺术把各种散见的自然美、社会美、心灵美集中地体现在艺术作品中，艺术作品的接受者从中可以得到各种美的享受和各种精神需求的满足。

二、艺术的分类

艺术的分类方法很多，一般可以把艺术分为表演艺术、造型艺术、语言艺术三大类。

表演艺术是指在艺术家的艺术行为过程中，通过发出声音、舞动肢体、装扮生活故事中的人物等方式，表现客观物质世界或主观精神世界，引起观赏者的情绪共鸣，在实践过程中满足人们精神需要的艺术门类。表演艺术是在时间的一维过程中展示的，所以又称为时间艺术。表演艺术在表演时通常综合使用造型艺术的某些技术，用于表演

的服饰、道具、背景，以增强表演的艺术效果。表演艺术还综合使用了语言艺术的某些技术，用于表演的内容提示或内容表达。表演艺术主要有音乐、舞蹈、戏剧、曲艺、电影等艺术形式。

造型艺术是指用特定的物质材料，在二维或者三维空间制作视觉可感或者触觉可触摸到的形象，表现客观物质世界或主观精神世界，引起观赏者情绪共鸣，满足人们精神需要的艺术门类。造型是"通过塑造静态的视觉形象来反映社会生活与表现艺术家思想情感。它是一种空间艺术，也是一种静态的视觉艺术。造型艺术主要包括绘画、雕塑、摄影、建筑、书法等。"通常人们把造型艺术统称为美术。

语言艺术是指以语言文字为工具，表现客观物质世界或主观精神世界，引起接受者的情绪共鸣，满足人们精神需要的艺术门类。语言艺术通常又称为文学艺术，有时简称文学。语言艺术主要有诗歌、散文、小说、剧本等多种体裁形式。

三、艺术欣赏

艺术欣赏是艺术创作的归宿，也是艺术行为的最后环节。所有的艺术创作都是为了艺术欣赏的创作。艺术欣赏是以喜爱为前提的积极主动的接受。对艺术作品的喜爱不是与生俱来的，而是后天养成的。对艺术的喜爱和兴趣可以通过艺术教育的培养而获得。

艺术欣赏大致分为表层、中层、深层三个层面。表层的艺术欣赏属于背景式、环境式、随机式的欣赏，如生活环境中对绘画、雕塑的大体视觉浏览，餐饮、休闲活动中对音乐的无意赏听等。中层的艺术欣赏一般要涉及艺术作品的结构形式、技术程度、体裁样式等，能够在艺术作品的欣赏过程中得到艺术情感的共鸣。深层的艺术欣赏需要深入艺术作品的内部，不仅需要了解艺术作品的形式结构，更需要了解艺术作品蕴含的思想情感、生活哲理、社会意义，使欣赏者的心灵得到净化、情感得到陶冶、精神得到调节、人格得到提升，实现在心灵中与艺术家的对话。

2 音　　乐

音乐是声音的艺术，是作曲家和歌唱家、演奏家用组织起来的声音表达人的主观精神世界和表现客观物质世界的特殊方式与技术。据文献记载，早在远古时期，人们就发现音乐具有激励人的精神和养生健体的作用，甚至认为音乐具有沟通人与鬼神间关系的神秘力量。在古代文明中，音乐长期作为陶冶性情、完善修为、移风易俗、教化民众的方法，当作调和社会关系、组织社会、治理国家的工具，同时还把音乐作为娱乐消遣的方式。

音乐是什么

一、声 乐

声乐是以人声演唱为主的音乐形式。大多数声乐作品体裁短小，易于让人接受。

1. 民歌

民歌是指在社会上口头流传、在较长的历史过程中形成、不知道作者姓名的民间歌曲。民歌是人民心声的自然流露，是人民群众在长期的生活和生产实践中，经过不断地口头传唱发展起来的，用于表达自己的思想感情和意志愿望的音乐形式。

歌唱家在表演藏族山歌

2. 歌剧

歌剧是用音乐的方式表演故事的舞台艺术。歌剧艺术起源于16世纪的意大利，是将音乐、戏剧、舞蹈、舞台美术等融为一体的综合

性艺术，主要由咏叹调、宣叙调、重唱、合唱、序曲、间奏曲、对白、表演和舞蹈等组成。音乐是歌剧的核心，所以，一般把歌剧看作是一种音乐体裁而不是戏剧体裁。歌剧属于西方古典音乐的一部分。

歌剧《江姐》剧照

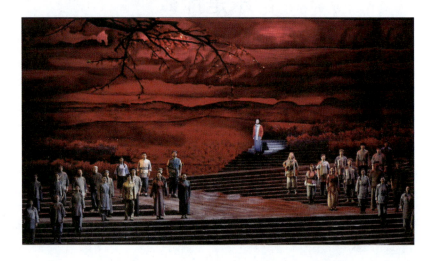

3．合唱

合唱是指众多人分成两个或两个以上组别，同时唱着不同旋律的集体性歌唱。根据合唱队员的性别音色，合唱分为男声合唱、女生合唱、混声合唱。变声期前的儿童没有男女性别的音色差别，叫作童声合唱。合唱分成的组别叫作"声部"，两个声部的合唱叫作二部合唱，三个声部的合唱叫作三部合唱，女高音声部、男高音声部、女低音声部、男低音声部组成的混声四部合唱是典型的合唱形式。

4．艺术歌曲

艺术歌曲是指作曲家为某种艺术表现目的，根据文学家的诗作创作的歌曲。其特点是歌词通常采用著名诗歌，侧重表现个人感情和内心体验，表现手段及作曲技法比较复杂，能深刻体现歌词所揭示的内容，伴奏占有重要地位，常在渲染意境和刻画形象等方面起重要作用。例如，《我住长江头》是著名作曲家廖尚果于1930年取宋代词人李之仪的词牌《卜算子》创作的艺术歌曲；《乘着歌声的翅膀》是门德尔松根据海涅的诗谱写的。

请欣赏由张权演唱的《我住长江头》

5．流行歌曲

流行歌曲是流行音乐的主要组成部分。广义的流行歌曲是指社会上广泛流传、深受普通大众欢迎、比较贴近日常生活、篇幅短小、结

构简单的歌曲。狭义的流行歌曲是指受19世纪末和20世纪初美国兴起的流行音乐影响，主要在我国大城市的市民阶层首先流传、具有明显舞蹈律动节奏的时尚性歌曲。

二、器乐与乐器

器乐作品是用乐器演奏的音乐。从器乐演奏的形式上看，它可分为独奏、重奏、齐奏、合奏等。从音乐的理解上看，器乐作品比声乐作品难度大。歌曲有歌词可以帮助理解，而器乐则没有。

1. 钢琴

钢琴是西洋古典音乐中的一种键盘乐器，由88个琴键，金属琴弦和木制音板组成。钢琴的音域几乎囊括了乐音体系中的全部乐音。钢琴既可以用于独奏、重奏、合奏，也可以用于声乐的伴奏，在作曲、音乐表演排练、音乐教学中使用尤为方便，是使用范围最为广泛的乐器。18世纪初，意大利人克里斯多佛利对拨弦式古钢琴做了重大改造，发明了击弦式的现代钢琴。从外形上看，钢琴主要有立式钢琴和三角钢琴两类。

2. 提琴

小提琴是现代管弦乐队弦乐组中最主要的乐器，是交响乐队的支柱，也是具有高难度演奏技巧的独奏乐器。自16世纪50年代起，小提琴就已经在欧洲广泛流行，随之传遍世界各地，并与当地音乐文化融合，成为所在国家音乐的重要组成部分。小提琴音色优美，接近人声，音域宽广，表现力强，既可以合奏，又可以进行单独演奏。它从诞生那天起，就一直在乐器中占有显著的地位。几个世纪以来，世界各国的著名作曲家创作了大量的小提琴经典作品，涌现了众多的演奏家，把小提琴演奏艺术一步步推向了光辉的顶点。

中提琴在管弦乐队中是不可少的乐器，音高比小提琴低，比大提琴高。

大提琴是管弦乐队中必不可少的次中音或低音弦乐器，音色浑厚丰满，擅长演奏抒情的旋律，表达深沉而复杂的感情。

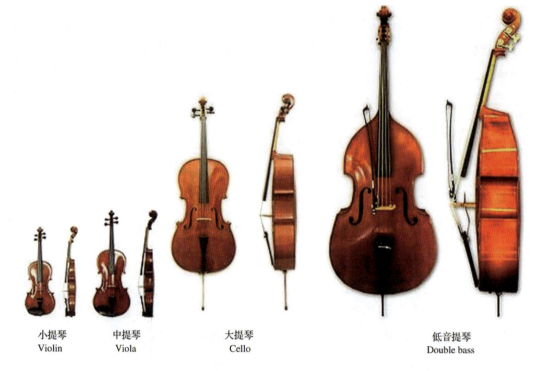

小提琴	中提琴	大提琴	低音提琴
Violin	Viola	Cello	Double bass

低音提琴是弦乐器中音区最低的一种乐器，它就像楼房的地基，扎实地撑起整栋楼房一样，在乐队中使音响更加厚实，进行拨奏时低音效果最佳。

3. 室内乐

室内乐是指由一件或几件西洋乐器的演奏形式，主要指独奏和重奏，区别于大型管弦乐合奏，成为与交响乐相对应的概念。

室内乐原指欧洲的皇宫或贵族城堡中，在宽敞大厅内由少数人演奏、演唱，为少数听众演出的音乐方式，后逐渐演变成专门的器乐演奏方式。

室内乐的写作技法细致而复杂，室内乐演奏也特别注意表现含蓄细腻的情感，注意发挥每件乐器的技巧和表情。室内乐要求作曲家必须有高超的艺术技巧水平，演奏者也必须配合默契，而欣赏者则要比较仔细、用心地"深入"音乐，才能对其中的妙处心领神会。

4. 交响乐

交响乐是众多西洋乐器的合奏。合奏的西洋乐器主要是管类乐器和弦类乐器，它是一种器乐合奏形式。交响乐队一般分为弦乐组、木

请欣赏小提琴曲
《天空之城》

管组、铜管组、打击乐组和色彩乐器组五个器乐组,人数有几十人至百余人等。

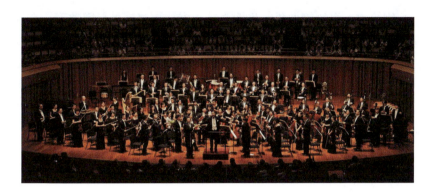

交响乐演出

5. 古琴与古筝

古琴是中国最古老的弹拨类乐器,在3000多年前的古代文献中就有了记载。长沙马王堆汉墓出土的七弦古琴实物至今有2000多年历史,现在存世的唐代古琴还可以用作演奏,这在世界乐器史上是十分罕见的。古琴的形制为:身长3尺6分5,象征一年的365天;琴面上镶嵌13个"琴徽",象征一年的12个月和1个闰月,居中最大的徽代表君,象征闰月。古琴的7根弦主要按照"宫、商、角、徵、羽"五声音阶定弦,象征"君、臣、民、事、物"的等级,后2根弦称"文武"二弦。

古筝是几乎与古琴同样古老的弹拨类乐器。筝的形制为长方形木质音箱,弦架"筝柱"(即雁柱)可以自由移动,一弦一音,按五声音阶排列,唐宋时有弦13根,后增至16根、18根、21根等。现代古筝的统一规格为:琴身长1.63米,21弦。

6. 笛子与唢呐

笛子是中国古老的吹管类乐器,也是民族乐器中最具代表性、最有民族特色的乐器。笛子一般分为南方的曲笛、北方的梆笛。

曲笛的管身较长、较粗,音色浑厚柔和、清亮圆润、悠扬委婉,主要流行于中国江南地区。梆笛的管身较短、较细,音色高亢明亮,风格刚劲粗犷。

大部分笛子都是竹制的,但也有石笛、玉笛,或红木做的笛子,

古时还有骨笛。不过，制作笛子的最好原料还是竹子，竹笛的音色明亮，声音效果较好，制作成本较低。

竹笛由一根竹管做成，里面去节中空成内膛，外呈圆柱形，在管身上开有1个吹孔、1个膜孔、6个音孔。笛膜一般是用芦苇膜做成的，经过气流振动笛膜，便能发出清脆、明亮的声音。

唢呐是中国民族吹管乐器的一种，也是中国各地广泛流传的民间乐器。唢呐的音色明亮，音量洪大，管身木制，上端装有带哨子的铜管，下端套着一个铜制的喇叭口，所以俗称喇叭。

7. 琵琶与二胡

琵琶是中国民族乐器中具有代表性的弹拨类乐器，素有"弹拨乐器之王"的美誉。琵琶的形制为：木制，半梨形切面的音箱上装四弦，颈与面板上嵌置用作确定音位的"相"和"品"。演奏时竖抱，左手按弦，右手五指弹奏。中国的琵琶至少有2000多年的历史，大约在秦朝，开始流传一种圆形的、带有长柄的乐器。因为弹奏时向前弹出去叫"批"，向后挑起来叫"把"，人们就叫它"批把"。到了南北朝时，从西域传来了一种梨形音箱、曲颈、四条弦的乐器，有人把它与中国琵琶结合起来，改制成新式琵琶；演奏方法上，改横抱式为竖抱式，改拨子拨奏为右手五指弹奏。为了与当时的琴、瑟等乐器在书写上统一起来，便改称琵琶。经过一代又一代艺术家的改进，逐渐发展成为如今六相二十四品的两种琵琶形制。

请欣赏刘天华的二胡演奏《闲居吟》

二胡是中国民族乐器家族中主要的弓弦乐器。民间多称二胡为"胡琴"，这个称谓唐代时就有，如唐代诗人岑参的"中军置酒饮归客，胡琴琵琶与羌笛"的诗句，说明胡琴在唐代就已开始流传。直到近代，胡琴才更名为二胡。在近百年的历史过程中，二胡的制作工艺、演奏技术、作曲水平都有了突飞猛进的发展，出现了一批传世经典的二胡作品。特别是二十世纪六七十年代涌现的一大批二胡演奏家和作曲家，他们在继承传统的基础上，锐意创新，使二胡艺术焕发出勃勃生机。

音乐是如何创作的

音乐创作是指作曲家创造具有音乐美的乐曲的复杂精神生产劳动。音乐创作是一种艺术实践，创作音乐要对构成音乐的基本要素有深入的理解，在此基础上，按照音乐艺术本身的规律，根据一定的音乐逻辑，用适当的音乐语言创作出生动、鲜明、感人并富有独创性的作品。

一、声　　音

1. 音高

音高是声音的频率。频率低的音乐给人以低沉、厚实、粗犷的感觉，频率高的音乐给人以亮丽、明亮、尖刻的感觉。

2. 音色

音色是不同乐器或人所发声音不同的特性，例如，长笛与单簧管的不同处，女高音与次女高音的不同特点等。音色是借用视觉中的色彩概念来形容泛音强度不同的音。由于在音乐中使用的每一个音都具有丰富的泛音，其各个泛音会有不同的强度，因而使得相同音高的声音会有不同的色泽。人耳对音色的辨别能力极为敏锐。

3. 强度

音的强度在物理学上是用分贝（dB）来描述的，但在音乐上却不用分贝数来描绘一个音的强弱，而是将强度分为最弱、甚弱、弱、中弱、中强、强、甚强、最强八个等级。不同的强度所表现的音乐形象是不同的，强度的变化是音乐重要的表情手段。在同一旋律条件下，变化

其强度，也可表现同一形象的不同侧面。

4．音长

音长是指声音的长短，它取决于发音体振动时间的久暂。发音体振动持续，声音就长；反之则短。

二、节　奏

音乐的节奏是指音乐运动中，音的长短和强弱。节奏是旋律，它在一个稳定进行的拍子上运作，有时在某拍之内加入较多个音，有时则可能一个音跨越多拍，如此一来，造成一种时而流动、时而阻塞的推挤效果，使欣赏者时而随着它向前进，时而后退。节奏与节拍在音乐中永远是同时并存的，并以音的长短、强弱及其相互关系的固定性和准确性来组织音乐。节拍就像列队行进中整齐的步伐；节奏就好像千变万化的鼓点。

三、旋　律

由节奏组织起来的一系列乐音，在高低方面呈现出有秩序的起伏呼应，就形成了旋律。旋律在五线谱上表示出来，具有直观可视性，其波浪曲线的起伏反映了不同的情绪。起伏较大，一般是表现激动不平静的感情；起伏平缓，则表现为宁静舒展的情绪。旋律被称为音乐的灵魂，因为在任何一部音乐作品中，旋律体现了音乐的全部思想或主要思想，是表现音乐艺术形象的最基本手段。任何一首脍炙人口的乐曲，首先是在旋律上有动人心弦的艺术魅力。

四、织　体

织体一词来源于纺织，用来形容各股纱线织成一块布料的方式，延伸用来解释各个部分与其所构成的整体之间的关系。由于音乐同一

时刻是由许多声部交织在一起的，织体这个词就被用来描绘声部的组织与结构的情况。如果声部数目较多，则织体就比较稠密，而不是稀稀疏疏几股线而已。

五、和　　声

和声是指两个以上的声音，按一定规律同时发声，这在许多声乐作品中和器乐作品中是大量存在的现象。例如，男女声二重唱、男声四重唱的某些小节或乐段，和声以优美和谐给人以享受和满足。又如，在交响曲中，各种乐器经过编配而同时发出音响，表现极为丰富、撼人心弦的音乐形象。和声在器乐曲中称为和弦。和声或和弦对乐曲具有强烈的渲染色彩的作用，它能更好地烘托音乐作品中的艺术情感。

六、曲　　式

曲式就像文章的格式一样，只不过是用音符来叙述的。文章要细分为大小不等的段落，以便于阅读、理解，还要有内在的逻辑结构，以便于连贯思路，音乐更是如此。因为音乐所运用的是仅凭听觉才可掌握的抽象声音，经过大脑的处理，理解它的含义或对其情绪性含义做出肉体和情绪上的反应。由于人只能了解他所能记住的东西，因此形式和声音组合复杂的作品往往要经过多次反复聆听，仔细咀嚼后才可能消化。曲式过度复杂的作品可能根本无法令人掌握；而曲式过度简单的作品，也可能让人感觉过于单薄。

如何欣赏音乐

一、倾听音响效果

1. 听辨

音高、节奏、力度和音色是构成音乐的基本要素，要学会倾听音乐，就要培养自己对这几个音乐要素的听辨能力。例如，欣赏一首歌曲，总要听出这首歌曲哪些地方唱得高一些，哪些地方唱得低一些；哪些地方唱得强一些，哪些地方唱得弱一些；它用的是什么拍子，它的速度是快还是慢；它是由男高音唱的，还是女高音唱的等。只有这样，才能进一步体会这首歌所表现的感情内容。

2. 整体感受

对乐曲的整体感觉，在音乐欣赏中的作用十分重要。音乐总是在时间的过程中逐步展现的，一首乐曲的呈示、发展和结束的过程，实际上就是音乐内容的陈述过程。所以，音乐欣赏者只有使自己的听觉紧紧跟随着音乐的发展，努力感受乐曲的整体结构，才能对乐曲的内容有完整的了解。对音乐音响的整体感受，比起对于音乐的个别要素的听辨，是更加深入了一步。但是，在实际欣赏音乐的过程中，这两者往往是相互交织，甚至是同时进行的。

3. 记忆

音乐是时间的艺术，乐音随时间的运动转瞬即逝。音乐的时间性特点，使音乐记忆在音乐欣赏中具有重要作用。在一首音乐作品中，作者往往会采用同一音乐素材的重复、变化或多种音乐素材的对比、并置等手法。如果欣赏者缺乏对音乐音响的记忆力，对音乐中前面出

现过的素材没有留下印象，那么就难以很好地领会后面出现的音乐，不能从音乐的前后对比和发展中获得整体的印象。

二、体会情感

1. 体会感情内容

音乐作品不像文学作品等其他艺术形式那样，能用具有明确概念的文字来具体描述某种感情，它只能通过高低、强弱、节奏不同的音乐音响进行概括性的表现。因此，我们在欣赏音乐时，就需要凭借自己对音乐的感受力，通过细心体会，努力去体会作者在这首作品中究竟表达了什么样的感情内容。

2. 音乐与生活

唐代著名诗人白居易在《琵琶行》一诗中，曾经描述过这样一个情景：在浔阳江头的船中，琵琶女为客人演奏倾诉自己不幸身世的乐曲，使满座听者"皆掩泣"；而江州司马白居易，因为与琵琶女"同是天涯沦落人"，有着共同的遭遇，所以对乐曲的感受尤深，共鸣最强烈，以致"座中泣下谁最多，江州司马青衫湿"。白居易这段描写，说明了这样一个道理：如果欣赏者把欣赏音乐和自己的生活体验密切结合起来，使自己不是纯客观地去体验音乐作品，而是把音乐作品所表现的感情和自己的生活体验融为一体，有切身的感受，这样就能更深、更强烈地体会作品的感情内容。

请欣赏琵琶协奏曲《琵琶行》

三、唤起想象和联想

1. 描绘性音乐引发的联想

音乐虽然不擅长表现具体的生活形象，但许多作曲家并没有放弃在这方面的努力，而写出了一些优秀的描绘性的音乐作品。欣赏者在倾听这类乐曲时，往往会从这些音乐音响联想到具体的生活形象。例

如，在欣赏里姆斯基-科萨科夫的《野蜂飞舞》一曲时，听到音乐中对野蜂飞舞时发出的忽强忽弱、忽高忽低的嗡鸣声的模拟，便会自然联想到野蜂在空中时远时近、时上时下飞舞的生动形象。

请欣赏《野蜂飞舞》

2. 情节性音乐引发的联想

有些音乐作品，与文学、戏剧作品或民间传说有一定的联系，具有一定的情节性。小提琴协奏曲《梁祝》（何占豪、陈刚作曲）、幻想序曲《罗密欧与朱丽叶》（柴可夫斯基作曲）等，都是根据同名戏剧创作的。我们在欣赏这类音乐作品时，最好首先了解与这些音乐有关的文学、戏剧题材内容、基本情节。这样再去倾听音乐时，就可以根据音乐的表现特点，结合作品的情节、内容，进行比较合理的想象与联想。

3. 抒情性音乐引发的自由想象

在音乐作品中，有许多是既不具有描绘性，也不具有情节性，而主要是表达作曲家对现实生活的感受、抒发作曲家的内心感情的。我们欣赏这类作品，在努力体验作品感情内容的同时，可以充分发挥自己的想象力，对音乐进行自由想象。这种想象带有非常自由和随意的性质，可以是某种情绪、某些画面、某个生活片段，甚至是有关故事等，并且因人而异。但是，这种想象又不是毫无根据的。我们在对音乐进行自由想象时，最好还是努力使自己的想象和音乐的情调、意境相一致，使自己的想象在音乐所提供的范围内自由飞翔。虽然"有一千个读者就有一千个哈姆雷特"，然而人们总不能因为欣赏者的不同而把哈姆雷特当作堂·吉诃德。

请欣赏钢琴曲《罗密欧与朱丽叶》

4. 理解音乐表现的思想内容

音乐作品是社会生活在作曲家头脑中反映的产物。古今中外许多杰出的作曲家都写出了具有深刻内容与重大社会意义的音乐作品。德国音乐家舒曼曾经说过："时代的一切大事都打动了我，然后我就不得不在音乐上把它表达出来。"因此，努力去理解音乐作品所表现的思想内容，便成为音乐欣赏中的一个极为重要的问题。例如，欣赏柴可夫斯基的《第六交响曲》时，如果对柴可夫斯基所处的时代环境（即

沙皇专制统治下的俄国黑暗现实）及柴可夫斯基这样一些向往自由的俄国知识分子当时的苦闷、彷徨的心理有所了解，那么就有可能更深刻地体会到这部交响曲的感情内容以及它所包含的社会意义，从而达到对这首乐曲的更深层次的理解。

音乐作品赏析

一、《茉莉花》

《茉莉花》是中国民歌，起源于南京六合民间传唱百年的《鲜花调》，由军旅作曲家何仿汇编整理而成。1957年完成改编曲、词。这首民歌的五声音阶曲调具有鲜明的民族特色，另外，它又具有流畅的旋律和包含周期性反复的匀称结构；江浙地区的版本是单乐段的分节歌，音乐结构较均衡，但又有自己的特点，此外句尾运用切分节奏，给人以轻盈活泼的感觉；《茉莉花》旋律优美，清丽、婉转，波动流畅，感情细腻，乐声委婉中带着刚劲，细腻中含着激情，飘动中蕴含坚定。

请欣赏宋祖英与席琳·迪翁合唱的《茉莉花》

歌中抒写了自然界的景物，表现出一种淳朴优美的感情，将茉莉花开时节，满园飘香，美丽的少女们热爱生活、热爱大自然、爱花、惜花、怜花、欲采又舍不得采的美好心愿，表达得淋漓尽致。这首民歌旋律优美平和，符合中国人"以柔克刚"的个性。

二、《桑塔·露琪亚》

《桑塔·露琪亚》是一首威尼斯船歌。在意大利统一过程中，1849年特奥多罗·科特劳把它从那不勒斯语翻译成意大利语，当

作一首船歌出版。它是第一首被翻译为意大利语的那不勒斯歌曲。

歌词描述那不勒斯湾里桑塔·露琪亚区优美的风景，词意是说一名船夫请客人搭他的船出去兜一圈，尤其是在傍晚的凉风中。

三、《图兰朵·今夜无人入睡》

请欣赏歌剧《图兰朵·今夜无人入睡》

歌剧《图兰朵》是意大利著名歌剧作曲家普契尼1924年创作的。这部歌剧呈现的是西方人思维中的中国古代女人和爱情的故事，说的是元朝时一个叫图兰朵的冷艳高傲的公主用猜谜语招驸马的方式，为她的祖先报仇，借此杀害了很多前来求爱的人。英勇无畏，充满挚爱的鞑靼国王子卡拉夫甘愿冒险，最终以他的真情与智慧取得了胜利，赢得了图兰朵的爱情。普契尼巧妙地将中国民歌《茉莉花》的旋律，作为《图兰朵》的音乐主题，使它在《图兰朵》中大放异彩。《今夜无人入睡》是歌剧《图兰朵》的核心唱段，这个咏叹调的剧情背景是：鞑靼王子卡拉夫猜破了谜语，图兰朵却不愿履行诺言。卡拉夫与图兰朵立约，要她在第二天猜出他的真实姓名，不然，就要履行诺言。图兰朵找卡拉夫的女仆探听，女仆为守密而自杀。最终，还是卡拉夫自己说明了身份，使图兰朵肃然起敬，甘愿招他为驸马。《今夜无人入睡》就是卡拉夫在要求图兰朵猜其身份的那一夜所唱。

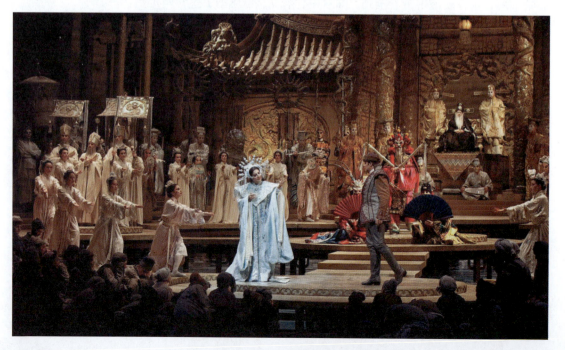

歌剧《图兰朵·今夜无人入睡》剧照

四、《长征组歌——红军不怕远征难》

请欣赏《长征组歌——红军不怕远征难:四渡赤水出奇兵》

由萧华作词,晨耕、生茂、唐轲、遇秋作曲的合唱套曲《长征组歌——红军不怕远征难》由10个部分组成,作者巧妙地把长征经过地区的民间音调与红军传统歌曲的曲调有机地结合在一起,生动地描绘了长征的壮丽图景,准确地塑造了中国工农红军的英雄形象。

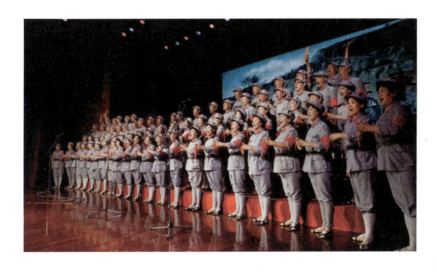

《长征组歌——红军不怕远征难》合唱

五、《鳟鱼》

《鳟鱼》是奥地利作曲家舒伯特艺术歌曲的代表作之一。作曲家不仅用伴奏音型塑造了小溪中的鳟鱼悠然自得地游动的形象,而且用多段歌词唱同一旋律的分节歌方式展示了歌词的寓意:善良与单纯往往要被虚诈与邪恶所害。告诫初入社会的年轻人,不要成为天真而无辜的鳟鱼。《鳟鱼》是18世纪德国诗人舒巴特的一首诗,舒巴特因政治因素遭囚禁,出于对自由的渴望,作了鳟鱼这首诗。舒伯特将这首诗谱成艺术歌曲《鳟鱼》。

六、《草原之夜》

张加毅作词,田歌作曲的《草原之夜》是1959年拍摄的大型彩色纪录片《绿色的原野》的主题曲。《绿色的原野》是八一电影制片厂拍摄的一部反映新疆生产建设兵团屯垦戍边生活的大型艺术纪录片,词作家张加毅是影片的导演,年仅21岁的作曲家田歌也参与影片的拍摄,拍片的过程中他们共同完成了这首艺术歌曲的创作。1985年,《草原之夜》被联合国教科文组织定为世界著名小夜曲,并称它为"东方小夜曲"。《草原之夜》以蒙古民歌旋律为主,曲调高昂奔放,马头琴的特有音色把人们带进了广阔的草原,使人们仿佛置身于蓝天白云之间,大草原恬静、深远的歌曲令人心驰神往,歌曲亦舒亦缓,款款深情,在美丽的中秋夜色中,勾起人们对大草原的深深眷恋之情。

七、《十面埋伏》

请欣赏琵琶曲《十面埋伏》

《十面埋伏》是一首汉族琵琶大曲,是中国十大古曲之一,其演奏为独奏,乐曲激烈,震撼人心,清楚地再现出了当时项羽被大军包围时走投无路的场景,为上乘的艺术佳作。

整曲来看,有"起、承、转、合"的布局性质。第一部分含五段为"起、承"部,第二部分含三段为"转"部,第三部分含两段为"合"部。明代王猷定《汤琵琶传》中,记有被时人称为"汤琵琶"的汤应曾弹奏《楚汉》时的情景:"当其两军决战时,声动天地,瓦屋若飞坠。徐而察之,有金声、鼓声、剑弩声、人马辟易声,俄而无声,久之有怨而难明者,为楚歌声;凄而壮者,为项王悲歌慷慨之声、别姬声。陷大泽有追骑声,至乌江有项王自刎声,余骑踩践争项王声。使闻者始而奋,既而恐,终而涕泣之无从也。"从这段描述可看出,汤应曾弹奏的《楚汉》与《十面埋伏》在情节及主题上一致,由此可见早在16世纪之前,此曲已在汉族民间流传。

八、《彩云追月》

《彩云追月》早见于清代,是著名的粤音曲谱,其风格轻快独特,描写了小市民平凡生活的轻松惬意,彰显了典型的广东民间音乐风格。李鸿章任两广总督时曾将此曲抄送大内演奏。

任光和聂耳为百代国乐队编写了一批民族管弦乐曲用于灌制唱片,《彩云追月》就是其中的一首以管弦乐重新编曲的优秀作品,成曲于1935年。

1960年,彭修文根据中央广播民族管弦乐团的乐队编制重新配器。乐曲以富有民族色彩的五声性旋律,上五度的自由模进,竖笛、二胡的轮番演奏,弹拨乐器的轻巧节奏,低音乐器的拨弦和吊钹的空旷音色,形象地描绘了浩瀚夜空的迷人景色。另外还有根据词曲填词的同名歌曲。

曲名《彩云追月》的寓意是仙人驾五彩祥云奔向月宫。中国古典文学著作中常有仙人驾彩云的描述,曲名中的"彩云"意指仙人驾彩云。这首曲子是描写人们心目中的月宫仙境。

《彩云追月》的旋律,采用中国的五声音阶写成,简单、质朴,线条流畅,优美抒情。在第一部分中,由笛、箫、琵琶、二胡、中胡齐奏,弦管合鸣,悠然自得,从容不迫。秦琴、扬琴、阮弹拨出轻盈的衬腔,节奏张弛有度,使音乐在平和中透露出不动声色的活力。间杂的木鱼、吊钹的敲击更衬托出夜的开阔旷远,平添神秘。在第二部分中,没有明显的对比色彩,旋律分明是第一部分抒情的延展,没有冲突,有的只是和谐、圆融。乐思正像听者此时的思绪一样,自由发展,浑然天成。最富有动感的应该是第三部分,乐器间应答式的对话仿佛是云月的嬉戏,忽上忽下,忽进忽退,情态逼真、意趣盎然。

九、《致爱丽丝》

请欣赏钢琴曲《致爱丽丝》

《致爱丽丝》原名《a 小调巴加泰勒》，是贝多芬于 1810 年创作的一首独立钢琴小品，是贝多芬献给"爱丽丝"作为纪念的作品。该作品在 1867 年被后人发现，后收录在《贝多芬作品全集》第 25 卷的补遗部分 59 号。

该作品采用回旋曲式写成，结构是 ABACA。其中，A 部为回旋曲的主部（叠部），共出现了 3 次；B 部和 C 部为与 A 部起强烈对比的两个插部。

这部作品柔美动人、短小精致，且技巧简单，易于演奏，几乎成为钢琴初学者必学的一首作品，其高度的艺术性和表现性也使之成为不少音乐家喜爱演奏的曲目。

十、《梁祝》

请欣赏小提琴协奏曲《梁祝》

《梁祝》小提琴协奏曲，是陈钢和何占豪就读于上海音乐学院时的作品，作于 1958 年冬，翌年 5 月首演于上海获得好评，首演由俞丽拿担任小提琴独奏。题材是家喻户晓的民间故事，以越剧中的曲调为素材，综合采用交响乐与我国民间戏曲音乐表现手法，依照剧情发展精心构思布局，采用奏鸣曲式结构，单乐章，有小标题。以"草桥结拜""英台抗婚""坟前化蝶"为主要内容。由鸟语花香、草桥结拜、同窗三载、十八相送、长亭惜别、英台抗婚、哭灵控诉、坟前化蝶构成的曲式结构。

这首小提琴协奏曲，综合运用交响乐与我国民间戏曲音乐的表现手法，依照剧情的发展，精心构思布局，寄托了人们对悲剧故事中男女主人公的深切同情之心和美好祝愿，也表达人们对美好生活的向往和追求。

十一、《G 大调弦乐小夜曲》

《G 大调弦乐小夜曲》由奥地利作曲家莫扎特于 1787 年 8 月 24 日在维也纳创作完成,并以最时髦的德文用语 Eine Kleine Nachtmusik (一首小夜曲)命名。该曲是 18 世纪中叶器乐小夜曲的典范。该曲最早为弦乐合奏,后被改编为弦乐五重奏和弦乐四重奏,尤以弦乐四重奏最为流行,是莫扎特所作十多首组曲型小夜曲中最受欢迎的一首。

总曲感受:充满了乐观主义的情绪,充满激情与活力,表现了对美好社会、对光明和正义的追求。如甘泉飞涌,飞涌的方式又那么自然、安详、轻快、妩媚。

那愉悦、美妙的旋律,熟悉和亲切的感觉,使人的心情很快融入其中,从而得到洗涤、净化。这首乐曲篇幅虽然不大,但展现了莫扎特音乐的精华。那铿锵有力、富有激情跳跃的音符,使人无比激动;那亲切抒情、富有柔美流畅的曲调,又深深打动了人心。那欢快流畅、淳朴优美的风格,如同陈年香醇的酒、浓郁芳香的茶,令人神清气爽、心情愉悦,感受完美。

请欣赏《G 大调弦乐小夜曲第三乐章》

十二、《仲夏夜之梦序曲》

《仲夏夜之梦序曲》是门德尔松的代表作,它曲调明快、欢乐,是作者幸福生活、开朗情绪的写照。曲中展现了神话般的幻想、大自然的神秘色彩和诗情画意。全曲充满了一个 17 岁的年轻人流露出的青春活力和清新气息,又体现了同龄人难以掌握的技巧和卓越的音乐表现力,充分表现出作曲家的创作风格及独特才华。

在虚无缥缈的短引子之后,音乐进入小提琴顿音奏出的轻盈灵巧的第一主题,描绘了小精灵在朦胧的月光下嬉游的舞蹈。随后出现的第二主题欢乐而愉快,由管弦乐齐奏伴随着雄壮的号角,呈现出粗犷

请欣赏《仲夏夜之梦序曲》

有力的舞蹈音乐,并立即转入热情激动而温顺的恋人主题,曲调朴素动人。经过多次音乐的发展变化,乐队又奏出了舞蹈性的新主题,具有幽默、谐谑的特征。在后来门德尔松所作的十二首《仲夏夜之梦》戏剧配乐中,也有一些非常著名的篇章,常被编为组曲演奏。

名家名篇

巷中的美音

丰子恺

日长人静的下午,我家东边的巷中常常发出一种美音,婉转悠扬,非常动听。

今天放学后,我正凭在东楼窗上闲眺,这美音又远远地响来了。我想看一看究竟是谁奏什么乐器。便把头伸出窗外去探望,但那发音体还在屋后的小弄里,没有转弯,所以我不见一人,但闻那声音渐渐地近起来,渐渐地响起来,渐渐地清爽起来。我根据这美音而想象,转出来的大约是一位神仙,奏的大约是一管魔笛。不然,为什么这样的动人呢?谁知等了好久,转出来的是一个伛偻而且褴褛的老头子,肩上背着一大捆竹棒头,嘴里吹着一根横笛——也是一根竹棒头。

我很惊奇,看见他一步一步地走近来,心中想道:这美音原来是卖笛的广告!但这老头子学得这一口好笛,真是看他不出!继又想道:中国的乐器实在有些神秘!只要在一根毛竹上凿几个洞,就可由此奏出这样婉转悠扬的美音来,何等简单而自然!外国的风琴钢琴笨重而复杂得像一架大机器,对此岂不愧然!

伛偻而且褴褛的老头子带了婉转悠扬的美音而渐行渐近,终于走

到了我的窗下。我喊下去：

"喂，你的笛卖不卖？"

"卖的。"老头子仰起头来回答，美音戛然中止了。

"多少钱一支？"

"一毛小洋。"

"你等一等，我走下来同你买。"

我抽开抽斗来数了二十五个铜板，匆忙下楼，走出大门，听见那美音又在奏响了，奏得比以前愈加华丽，愈加动听。我走近老头子身边，老头子收了美音，放下肩上的一捆毛竹棒来，叫我自己选。我选了一管，吹吹看，不成腔调。我说："这管笛不好听，把你刚才吹的一管卖给我吧。"老头子笑着答允了，把他自己吹的笛递给我。我付了钱，拿了笛回家，满望吹出美音来。谁知吹起来还是不成腔调，懊恼得很。

管门的王老伯伯看见了，来安慰我："哥儿不要着急，学起来自会吹得好的。来，我教你吧。"我不意王老伯伯会教音乐，好奇心动，就请他教。他吹一曲"工工四尺上"给我听，虽然吹得不及卖笛老头子这般婉转悠扬，却也很上腔调。只是"工工四尺上"这名目太滑稽，我玩笑地对他说："公公四尺长，婆婆只有三尺长了！"他说："不是这样讲的。喏，六个手指完全按住，是'六'。下底开放一指是'五'，开放两指是'乙'，开放三指是上，开放四指是'尺'，开放五指是'工'，六指全部开放是'凡'。懂得了这七个字眼，就可吹各种曲子了。不一定是'工工四尺上'的！"我研究了一下，豁然领悟，原来这是音阶，"六五乙上尺工凡"就是"扫腊雪独揽梅花"，也可说就是"独揽梅花扫腊雪"。王老伯伯所谓"工工四尺上"就是口琴谱里的

| 3 3 6̇ 2 | 1 - 5̣ 6 | 1 - 6̣ 1 | 1 3 2 - |

这在口琴曲里称为《大中华》，原来真是中国的本产货，连王老伯伯都会奏的。我从王老伯伯手里夺回那管笛，自己练习音阶，不久就学会了。我知道这笛上可以吹两种调子：第一种是以六指全部按住为do，逐一向上开放，即得七音。第二种是以开放三指（即右手全部开放，左手全部按住）为do，逐一向上开放，周而复始，亦得七音。前

者倘是C调,后者正是F调,这比口琴便利一点。一只口琴只有一个调子,一管笛倒有两个调子。而且笛的音色也不比口琴坏,非常嘹亮,远远的愈加好听。这样单纯的一根竹管头,想不到也具有这样巧妙的机能,中国乐器真是神秘。

我生硬地吹着"工工四尺上",吹进爸爸的房间里。爸爸问我笛的由来,我把刚才买笛的情形一一告诉他,最后笑着对他说:"刚才我吹的,是王老伯教我的'公公四尺长,婆婆六尺长'呀!"爸爸也笑起来,从我手里取过笛去吹了一会儿,对我说:"你是中国人,却只知道西洋的阶名,听到中国自己的阶名时反觉得好笑。这才真是好笑啊。我告诉你:中国也有音名和阶名。音名,前回我已对你说过,就是铁马上所刻着的十二律律'黄钟、大吕、太簇、夹钟、姑洗、仲钟、蕤宾、林钟、夷则、南吕、无射、应钟'。约略相当于西洋的十二调'C、升C、D、升D、E、F、升F、G、升G、A、升A、B'。阶名,有古乐及俗乐两种。古乐里的阶名,就是七音'宫、商、角、变徵、徵、羽、变宫',因为其中有两个仅加一变字,故又叫作'五音'。俗乐里的阶名,便是王老伯伯所说的'上尺工凡六五乙'。大约相当于西洋的七音'独揽梅花扫腊雪'。现今学京剧昆剧的,大都用这七个音当作阶名。从音乐的练习上讲,'宫商'和'工尺'都不及'独揽'的便利。所以现今东洋各国,都废止了自己原有的阶名而采用西洋的'独揽'。所以'独揽'现已成为世界共通的阶名,仿佛西历现已成为世界共通的公历了。不过做了中国人,中国原有的音名阶名也应该知道。所以你不要讥笑王老伯伯,他倒是能够保存国粹的呢。哈哈!"

我窥察爸爸今天谈兴很好,就向他发表刚才的感想:"我看卖笛的老头子,比王老伯伯更加稀奇。我只听见婉转悠扬的笛音而未见其人的时候,想象其人大约是个神仙,吹的大约是管魔笛。谁知等他走近来一看,原来是个伛偻而且褴褛的老头子,吹的只是这样的一根竹管。吹出来的音那样地动人,真是出我意料之外!"

爸爸说:"这还不算稀奇。你想象这是仙人吹魔笛,我就讲一个仙人吹魔笛的故事给你听吧:从前有一个外国地方,忽然来了无数

的老鼠,满城的房屋和街道,都被老鼠占据了。这些老鼠很横行,要吃人的食物,要咬人的衣服,白昼也不避人。满城的百姓都不得安居。但都想不出驱逐老鼠的方法。有一天,有一个吹笛的老头子——大约就像你今天所见的老头子一般模样的——来到城里,对人说他能驱除老鼠,但每只要一毛钱,人们见他貌不惊人,不敢相信,市长说姑且叫他一试,就答允他的条件,请他驱鼠。这老头子吹着笛向河边走,无数老鼠都跑出来,跟了他走。走到河边统统跳到河里,不再出来了。老头问最后一只大老鼠说,'一共几只?'大老鼠说,'一共九十九万九千九百九十九只。'说过之后,也跳进河里。于是城里的老鼠都驱除了。老头子向市长要九十九万九千九百九十九毛钱。市长图赖了,对他说,'你要钱,拿凭据来。见一只死老鼠,给你一毛钱。'老头子拿不出凭据,也不要钱了。但他又吹笛,向山林方面走去。这回吹得比前愈加好听,满城的小孩子都跑出来,跟着他走。跟到山里,山脚上的岩石忽然洞开,老头子走进洞,满城的小孩子统统跟进洞。洞就关闭,只剩一个跷脚孩子没有被关进。他因为脚有毛病,走不快,所以没有被关进。满城的大人们都来寻孩子,只寻着一个跷脚孩子。跷脚孩子把别的孩子的去处告诉大人们。大人们拿了锄头铁耙,拼命地掘岩石,始终掘不出孩子来。于是这城就变成了一个(除了一个跷脚孩子以外)没有孩子的寂寞的城!这城至今还存在呢。音乐的感化力有这般伟大,你信不信?"我未及回答,外面客人来了,爸爸匆匆出去。

　　这时巷中的笛声又远远地响着了。原来出巷便是市梢,没有人买笛,所以他又吹回来。我一听见笛声,连忙走到东窗口去眺望。我再见伛偻而褴褛的老头子时,不觉得稀奇而觉得可怕。再听笛声,也不复是以前的悠扬婉转的美音,却带着凄凉神秘的情调了。他走近了,我连忙关窗。我不欢喜我的笛了,预备把它送给王老伯伯。

参考文献

[1] 吴晶. 音乐知识与鉴赏 [M]. 合肥：合肥工业大学出版社，2008.

[2] 张旭. 音乐欣赏 [M]. 重庆：重庆大学出版社，2011.

[3] 张小梅. 音乐鉴赏 [M]. 北京：北京师范大学出版社，2012.

[4] 高雁南. 大学生音乐欣赏 [M]. 北京：清华大学出版社，2014.

[5] 周复三. 音乐基础理论教程 [M]. 济南：山东大学出版社，2005.

[6] 人民音乐出版社编辑部. 音乐入门 [M]. 北京：人民音乐出版社，1991.

[7] 宁佐良，高燕冰，段晋中. 音乐欣赏入门 [M]. 北京：中国社会出版社，1998.

[8] 宋淑红，周洁. 大学音乐欣赏 [M]. 北京：高等教育出版社，2013.

[9] 张虔，景作人. 音乐欣赏普及大全 [M]. 北京：宝文堂书店，1989.

[10] 陈景娥. 大学音乐鉴赏 [M]. 上海：上海音乐学院出版社，2011.

[11] 陈树熙，林谷芳. 音乐欣赏 [M]. 台北：三民书局，2010.

[12] 迈克尔·肯尼迪，乔伊斯·布尔恩. 牛津简明音乐词典 [M]. 唐其竞，等译. 北京：人民音乐出版社，2002.

[13] 张弛. 音乐鉴赏 [M]. 北京：清华大学出版社，北京交通大学出版社，2014.

[14] 丰子恺. 少年音乐和美术故事 [M]. 武汉：长江少年儿童出版社，2019.

[15] 丰子恺. 日常之美 [M]. 北京：当代世界出版社，2022.

3 戏　　剧

戏剧是指以语言、动作、舞蹈、音乐、木偶等形式达到叙事目的的舞台表演艺术的总称。不同的表演方式造就了不同的戏剧品种，如语言为主的话剧，音乐为主的歌剧和音乐剧，舞蹈为主的舞剧，动作表情为主的哑剧，音乐、舞蹈并重的中国戏曲，美术为主的木偶、皮影、动画等。不管哪种戏剧形式，都离不开"故事"这个中心环节，故事性也就成为戏剧的本质属性。

戏剧是什么

戏剧是指以语言、动作、舞蹈、音乐、木偶等形式达到叙事目的的舞台表演艺术的总称。戏剧有不同的风格和类型，包括悲剧、喜剧、悲喜剧和情节剧。鲁迅先生在《再论雷峰塔的倒掉》中曾说：悲剧将人生的有价值的东西毁灭给人看，喜剧将那无价值的撕破给人看。20世纪后期出现了一种被人们称为"综合表演艺术"的戏剧表现形式。综合表演艺术在许多方面挑战传统戏剧的尺度，有些甚至否定了戏剧作品本身的传统观念。

戏剧是如何创作的

一、剧　本

作为戏剧演出的蓝本，剧本既有文学性，又有舞台性。戏剧以其浓厚的文学内涵激发舞台创造者的全部热情与潜能，从而将文学的魅力搬演到舞台构成中。与其他文学样式的不同在于，剧本的功能不仅在于案头阅读，它还是可以排演上场的特殊文学作品，它是提供给演员表演的。剧本不仅具备以优美辞章表现人物情感、命运的文学性内涵，还要追求舞台演出的戏剧性效果。

二、演　员

演员是剧作家与观众之间主要的交流途径，观众通过演员的活动和台词理解戏剧作品。演员的活动就是演员在演出空间，通过身姿形体、动作、情绪意识等手段表现给观众的艺术形式。如果说语言是剧作家的话，台词则是指演员说出这些话的方式。剧作家运用相同的语言，经过演员转换为台词，如果台词遵循正常的谈话节奏、音长及语调的抑扬变化，观众将产生正常的反应；如果台词音调延长，使用夸张的停顿与音量，观众的反应就会完全不同。

三、动　作

戏剧是动作的艺术。戏剧就是模仿"行动中的人"。作为动作的艺术，戏剧创作的所有环节都围绕"动作"来组织。剧本：提供动作；导演：组织动作；演员：实现动作；音响、化妆等：强化动作。人们欣赏戏剧表演，在很大程度上也是欣赏表演者恰如其分的动作所引发的美感，以及围绕动作的各种元素在有机构成中创造的总体艺术韵味。

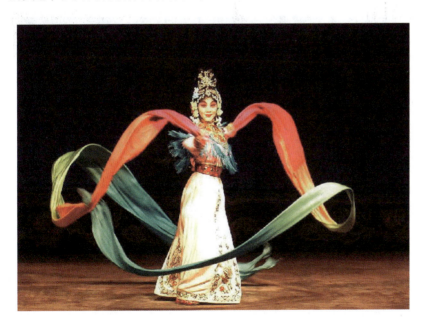

水袖是演员在戏剧舞台上夸张表达人物情绪时延长、放大的手势

四、情　　境

戏剧情境是促使人物产生特有动作的客观条件，是戏剧冲突爆发和发展的契机，也是戏剧情节的基础。德国哲学家黑格尔认为，情境是一个时代的总的社会背景的具体化和特殊化，艺术家只有把某个时期的社会背景化为艺术情境，才能为人物性格的塑造找到推动力。对于戏剧这种艺术形式，要使动作具有戏剧价值，必须赋予动作一个根源和来由，而说明动作前因后果的最佳方式，就是在戏剧中表现出动作所以产生的情境。有了情境，动作就有了依据。

五、场　　面

戏剧情境的设置离不开人物和人物活动环境，而剧中人物在特定的时空环境内进行活动，就构成了一个个戏剧场面。戏剧场面就是一幕戏或一场戏中由人物动作构成的，呈现在舞台上的一幅幅具体的、流动的画面。戏剧中，随着人物上场、下场，时空环境发生变化，场面也将不断变化。

话剧《蔡文姬》剧照

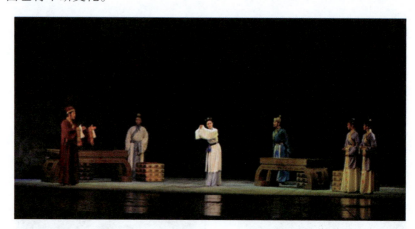

六、结　构

戏剧结构是戏剧作品安排、组织情节的方式。戏剧的时空性决定了它必须有一个合理而紧凑的结构。正如戏剧理论家阿契尔所说，原则上好像应当把缓慢的过程，特别是互相独立的因果链，从场景的框架中排挤出去，戏目应当在这样的地方拉开：不同的线索已经汇合，激变已经在一定程度上急剧而连贯地向结局发展。阿契尔所说的就是戏剧传统中典型的结构形式。这类戏剧多从接近高潮的地方开场，在大幕拉开之前，剧中的重要事件、关键冲突已经形成，而且处于即将爆发之际。戏既然在危机将要爆发时开始，而事件发生的原因以及发展过程则在剧情进展中通过人物"回顾"交代出来，这就是"前史"。

如何欣赏戏剧

一、布　景

戏剧艺术同时包含着视觉和听觉两种感性形式，布景艺术主要担负着视觉形象的创造，作为造型艺术的布景的创作特点最受人瞩目。布景的功能是为演员提供一个表演的空间，规定空间的范围，使这个空间更符合表演的实际需要。布景可以创造和组织戏剧动作空间，可以表现动作发生的环境和地点。最重要的是，布景还可以作为主人公命运或性格的暗示与烘托。

老舍《茶馆》的布景在三幕剧中发生了很大的变化，由开始的古朴、生意兴隆，改良成新式茶馆，到最后的破落。这些都是通过布景表现出来的

二、音乐与音响

　　布景是视觉艺术，音乐与音响则是听觉艺术，两者共同构成音画世界，一个要"好看"，一个要"好听"，从而使整场演出臻于完美的艺术效果。音乐、音响虽然不属于造型艺术，但也常用于渲染气氛、解释剧情。对于歌剧、音乐剧、舞剧、戏曲等戏剧，音乐则是支撑性因素。对戏剧舞台来说，音乐与音响的运用是一种重要的辅助创作手段。戏剧音乐在戏剧中的作用与功能主要体现在两个方面，一种是情绪性音乐，主要作用在于对人物情绪状态、忧伤节奏、气氛的烘托和强调，还可用于介绍人物性格特征、强调人物情感状态。另一种是揭示性音乐，这种音乐通过与演员表演的结合，扩展或延伸了戏剧动作的内涵。音乐与行动相结合，通过内在的逻辑联系将新的概念传递给观众，通过唤起观众的联想而产生巨大的感染力，使剧作内容更加的丰富。

　　戏剧中的景物造型，如电闪雷鸣、万马奔腾、火车轰隆而过不可能全部展现在舞台上，这些需要使用相关设备制造出相应的音响效果。音响使舞台环境和人物行为更加逼真，借助音响的配合，演员就能对环境产生真实感，音响对演员的表演具有辅助作用。

三、灯　光

舞台上，一束束光投射过去，一组组布景、一个个人物从黑暗中凸显，顿时，整个舞台生动鲜活起来。欧洲舞台艺术的先驱阿道尔夫·阿庇亚认为，只有灯光才能给表演在空间中的活动以立体价值，只有灯光才能使剧中人物与周围环境气氛融为一体。戏剧中的灯光可以揭示时空变化，指引观众视线；能够烘托人物情感，将人物内心波澜突出地表现出来；可以创造舞台氛围、深化思想内涵。

四、道　具

道具是戏剧表演中重要的造型成分，道具通过与布景的结合，将人物活动的自然环境如实地呈现给观众，构成一个有形有色的戏剧环境。道具在戏剧中发挥着符号的功能，达到预想的意指作用。道具的设置，在戏剧家那里往往是其艺术匠心的一种独特表现。有些道具成为剧作者构建情节的核心因素。

京剧脸谱

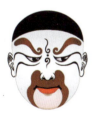
孙权：甘露寺

傅龙：状元媒

单雄信：锁五龙

贺天龙：雁荡山

秦英：金水桥

周仓：华容道

姜维：铁笼山

尉迟宝林：白良关

赵高：宇宙锋

司马懿：空城计

典韦：战宛城

魏绛：赵氏孤儿

五、表演艺术

表演是演员按照剧本规定的情境和角色的思想感情，运用语言和动作创造角色，形象地体现剧本内容和思想的过程。演员的表演是戏剧艺术的首要构成因素，是戏剧艺术的绝对核心。如果没有演员在舞台上的表演，戏剧作为一种艺术形式就不可能存在。

在舞台上，演员用身体、资质和能力将剧本中平面的人物演绎成血肉丰满的艺术形象，演员以自身的活力赋予角色以澎湃的生命。观众在剧院里获得两重感受：感受剧中人物的动人情致，品味舞台形象的认识价值和审美价值；同时欣赏演员在表现人物时运用的技巧手法，分享演员的体验，同时主观衡量其优劣高下。

六、导演艺术

导演艺术是准备与协调的艺术、总体的艺术、再创造的艺术、个人的艺术。导演艺术通过舞台的布景、灯光、音乐与音响、道具及演员的动作、语言等表现出来。导演艺术是把各种艺术家的创造性成果综合起来，使之统一于完整艺术构思中。导演艺术的基础是剧本，导演根据剧本描述的那部分生活进行再体验、再创造。导演艺术在整个戏剧艺术中起核心作用，它采撷集纳各家艺术之长，荟萃融汇众人创造的成果，其本质是个人的艺术。导演的创作个性、艺术风格、审美意识、人生哲学、处世态度以及思想情操等，无不清晰地在演出中渗透出来，并决定戏剧演出的整体风貌、艺术水准。

戏剧作品赏析

一、《雷雨》

　　四幕话剧《雷雨》是著名戏剧家曹禺的处女作和成名作，也是中国话剧史上的经典剧作，得到一代又一代观众的喜爱，焕发出永久的艺术魅力。《雷雨》通过两个在伦理血缘上有着千丝万缕联系的家庭，剖析了旧社会和历史的深重罪孽。作者怀着被压抑的愤懑和对受侮辱、受迫害的善良的人民的深切同情，揭露了旧中国旧家庭种种黑暗罪恶的现象，也预示着旧制度必然崩溃的命运。

　　这部剧作通过一天中发生的故事，展开了周鲁两家30年的恩怨情仇。30年前，无锡周公馆的周朴园看上了女佣的女儿侍萍，并和她生了两个儿子。第二个儿子生下来才三天，周朴园为了和一个有钱人家的小姐结婚，将侍萍和刚出生的孩子赶了出去，侍萍走投无路，最后带着儿子嫁给鲁贵，生下女儿四凤。30年后，周鲁两家先后搬到北方某城市。侍萍在外地做工，鲁贵在周家做总管，后来把女儿四凤也介绍到周公馆做女佣。周朴园那个有钱人家的太太死后，又娶繁漪为妻，并生儿子周冲。他的长子周萍就是和侍萍所生的第一个孩子，只比继母繁漪小六七岁。繁漪嫁给周朴园后，精神极度压抑。她病态地爱上了周萍。周萍惧怕父亲，也厌倦了与继母的不正常关系，他与单纯的女佣四凤偷偷相好，让繁漪发现后十分恼怒。而繁漪的儿子周冲又爱上了四凤，这使繁漪感到事情已到了非解决不可的地步了。话剧即由此开始，繁漪请四凤的母亲来公馆，让她将四凤带走。侍萍答应了。

此时，周朴园进来了，他听出侍萍的无锡口音后，终于认出眼前的妇人就是他以为早死了的侍萍时，给侍萍开出一张支票，希望两家再不要有任何瓜葛。这时，周萍要离家出走，四凤要他把自己带走。侍萍坚决不让四凤与周萍在一起，四凤哭着告诉母亲，她已怀了周萍的孩子。这时，繁漪来了，她为了阻止周萍与四凤走，将所有人唤来。周朴园以为30年前的事已泄露，就当着众人的面告诉周萍，眼前四凤的母亲，就是他的亲生母亲。受不了这么大的打击，四凤跑出去触电自杀，周冲去拉她时也被电死。这时书房内一声枪响，周萍也开枪自杀了。曹禺从1929年开始酝酿人物、构思剧本，到1933年最终完成了《雷雨》的创作，前后用了5年时间。虽然它是曹禺的第一部话剧，但一举成名，震动文坛，成为现代文学史上的经典作品，被认为是"中国话剧现实主义的基石"。

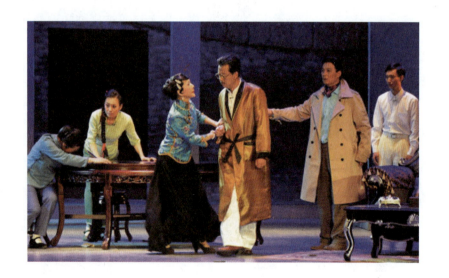

话剧《雷雨》剧照

二、《威尼斯商人》

《威尼斯商人》是一部讽刺性喜剧，是莎士比亚早期的重要作品，大约作于1596年。剧本歌颂了仁爱、友谊和爱情，也反映了资本主义早期商业资产阶级与高利贷者之间的矛盾，表现了作者的人文主义思想，塑造了夏洛克这个唯利是图、冷酷无情的高利贷者的典型形象。

3 戏 剧

威尼斯商人安东尼奥是个宽厚为怀的富商,与另外一位犹太人夏洛克的高利贷政策恰恰相反。安东尼奥为一位好朋友不得不向夏洛克以尚未回港的商船为抵押品,借3000块金币。仇恨安东尼奥的夏洛克趁签订借款契约之机设下圈套,要求他身上的一磅肉代替商船。因商船行踪不明,他立刻就要遭到夏洛克索取一磅肉的厄运。法庭上,安东尼奥好友未婚妻鲍西娅化装成律师,聪明地答应夏洛克可以剥取安东尼奥的任何一磅肉,但是合约上只写了一磅肉,却没有答应给夏洛克任何一滴血,如果流下一滴血,就用他的性命及财产来补赎。安东尼奥获救,而夏洛克则获谋害市民的罪名,没收其财产。夏洛克阴谋失败,并遵依判决,改信基督教。

威廉·莎士比亚(1564—1616)是英国文艺复兴时期伟大的戏剧家和诗人。莎士比亚于1564年4月23日出生在英国中部斯特拉福德城一个富裕的市民家庭,幼年在家乡的文法学校念过书,学习拉丁文、文学和修辞学。

喜剧《威尼斯商人》剧照

三、《玩偶之家》

《玩偶之家》是19世纪挪威最伟大的戏剧家亨利克·易卜生的著名社会剧,作于1879年。主要写主人公娜拉从爱护丈夫、信赖丈夫

到与丈夫决裂,最后离家出走,摆脱玩偶地位的自我觉醒的过程。《玩偶之家》曾被比作"妇女解放运动的宣言书"。

海尔茂律师刚谋到银行经理一职,正欲大展宏图。他的妻子娜拉请他帮助老同学林丹太太找份工作,于是海尔茂解雇了手下的小职员柯洛克斯泰,准备让林丹太太接替空出的位置。娜拉前些年为给丈夫治病而借债,无意中犯了伪造字据罪,柯洛克斯泰拿着字据要挟娜拉。海尔茂看了柯洛克斯泰的揭发信后勃然大怒,骂娜拉是"坏东西""罪犯""下贱女人",说自己的前程全被毁了。待柯洛克斯泰被林丹太太说动,退回字据时,海尔茂快活地叫道:"娜拉,我没事了,我饶恕你了。"但娜拉却不饶恕他,因为她已看清,丈夫关心的只是他的地位和名誉,所谓"爱""关心",只是拿她当玩偶。于是她断然出走了。

易卜生(1828—1906),挪威人,世界近代社会问题剧的始祖和最著名的作家,商人家庭出身。一生共写26部剧本。《觊觎王位的人》《厄斯特洛的英格夫人》等早期剧作,大多以历史题材表现爱国主义思想,浪漫色彩浓郁;中期创作就有意识地揭示当时的各种社会问题,有《培尔·金特》《社会支柱》《玩偶之家》《群鬼》《国民公敌》等剧作。

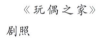

《玩偶之家》剧照

四、《贵妃醉酒》

《贵妃醉酒》又名《百花亭》,源于乾隆时一部地方戏《醉杨妃》的京剧剧目。该剧经京剧大师梅兰芳倾尽毕生心血精雕细刻、加工点缀,是梅派经典代表剧目之一。主要描写杨玉环醉后自赏怀春的心态,凸显杨玉环的柔情。20世纪50年代,著名京剧表演艺术家梅兰芳去芜存菁进行改编创作、表演,从人物情感变化入手,从美学角度纠正了它的非艺术倾向,是梅派代表剧目之一。在改编《贵妃醉酒》时,梅兰芳采用了昆曲的表演手法,要求每个字有固定唱腔、每个唱腔搭配固定动作。这使得观众在欣赏唱的同时,能看到艺术家精彩的身段表演,将"听戏"变为"看戏"。

唐玄宗先一日与杨贵妃约,命其设宴百花亭,同往赏花饮酒。至次日,杨贵妃遂先赴百花亭,备齐御筵候驾,孰意迟待多时,唐玄宗车驾竟不至。迟之久,迟之又久。乃忽报皇帝已幸江妃宫,杨贵妃闻讯,懊恼欲死。杨贵妃性本褊狭善妒,且妇女于怨望之余,本最易生反应力。遂使万种情怀,一时竟难排遣,加以酒入愁肠,三杯亦醉,春情顿炽,情难自禁。

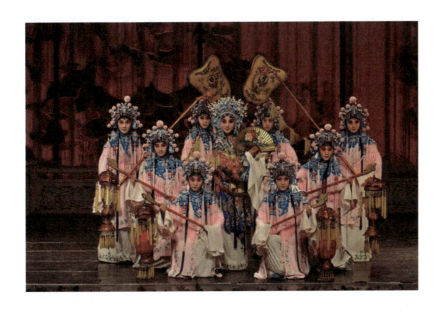

京剧《贵妃醉酒》剧照

五、《梁山伯与祝英台》

《梁山伯与祝英台》，简称《梁祝》，与《白蛇传》《孟姜女传说》《牛郎织女》并称中国民间四大爱情故事，是中国最具有魅力的口头传承艺术及国家级非物质文化遗产之一，也是在世界上产生广泛影响的中国民间故事。自东晋至今，梁祝故事在民间流传已有1700多年，在中国可谓家喻户晓，被誉为爱情的千古绝唱。《梁山伯与祝英台》是越剧的代表性剧目，取材于同名的民间故事。越剧发源于浙江嵊州，发祥于上海，是我国流传面最广的地方剧种之一。浙江是古代越国所在地，越剧也据此得名。

祝英台女扮男装前往杭州求学，路遇同是求学的梁山伯，二人结为兄弟，同窗三载，情谊深厚。英台的父亲催女儿回家，临行前英台向师母吐露真情，托师母为媒配山伯。英台在山伯送别时，假托为自己的妹妹做媒，嘱咐山伯早去迎娶。山伯赶往祝家，才知真相，不料祝父已将英台许婚马文才。山伯不胜忧伤，归家后抑郁成疾，不久病故。马家迎娶之日，英台花轿绕道至山伯坟前祭奠，霎时风雷大作，坟墓裂开，英台纵身跃入，梁山伯与祝英台化作蝴蝶，双双飞舞。

越剧《梁山伯与祝英台》剧照

六、《俄狄浦斯王》

索福克勒斯的《俄狄浦斯王》取材于希腊神话传说，展示了富有典型意义的希腊悲剧——人跟命运的冲突。

俄狄浦斯是希腊神话中忒拜的国王，是国王拉伊奥斯和王后约卡斯塔的儿子。他在不知情的情况下，杀死了自己的父亲并娶了自己的母亲。拉伊奥斯年轻时曾经劫走国王佩洛普斯的儿子克律西波斯，因此遭到诅咒。他的儿子俄狄浦斯出生时，神谕表示他会被儿子所杀死，为了逃避命运，拉伊奥斯刺穿了新生儿的脚踝，并将他丢弃在野外等死。然而奉命执行的牧人心生怜悯，偷偷将婴儿转送给科林斯的国王波吕波斯，由他们当作亲生儿子般地抚养长大。

俄狄浦斯长大后，因为德尔菲神殿的神谕说，他会弑父娶母，不知道科林斯国王与王后并非自己亲生父母的俄狄浦斯，为避免神谕成真，便离开科林斯并发誓永不再回来。俄狄浦斯流浪到忒拜附近时，在一个岔路上与一群陌生人发生冲突，失手杀了人，其中包括他的亲生父亲。当时的忒拜被狮身人面兽斯芬克斯所困，因为他会抓住每个路过的人，如果对方无法解答他出的谜题，便将对方撕裂吞食。

忒拜为了脱困，便宣布谁能解开谜题，从斯芬克斯口中拯救城邦，便可获得王位并娶国王的遗孀约卡斯塔为妻。后来正是由俄狄浦斯解开了斯芬克斯的谜题，解救了忒拜。他也继承了王位，并在不知情的情况下娶了自己的亲生母亲为妻，生了两女：分别是安提戈涅及伊斯墨涅；两个儿子：埃忒奥克洛斯及波吕涅克斯。后来，受俄狄浦斯统治的国家不断有灾祸与瘟疫，国王因此向神祇请示，想要知道为何会降下灾祸。

最后在先知提瑞西阿斯的揭示下，俄狄浦斯才知道他是拉伊奥斯的儿子，终究应验了他之前杀父娶母的不幸命运。震惊不已的约卡斯塔羞愧地上吊自杀，而同样悲愤不已的俄狄浦斯，则刺瞎自己的双眼。

艺术

索福克勒斯，古希腊三大悲剧家之一。出身于兵器制造厂厂主家庭，生活于雅典极盛时期，是雅典民主派领袖伯里克利的朋友，曾任雅典税务委员会主席，被选为雅典十将军之一。他在艺术上的成就远远胜过政治上的业绩。他从事戏剧创作 60 多年，写了 120 多部剧本。获奖 24 次。目前流传完整的剧本只有 7 部悲剧，其中最著名的是《俄狄浦斯王》。

古希腊悲剧《俄狄浦斯王》剧照

名家名篇

京剧和我

吴祖光

我是个京戏迷，对京戏有特殊的感情。回首 70 多年所走的路，我不仅痴迷地看过戏，而且居然学过戏，票过戏，后来又导过戏，写过戏，并在相当长一个时期里以此为业。如此说来，自诩与京剧结有不解之缘，该不算是夸大之辞吧。

我小时候在北京迷上京剧，开始只是看新鲜，图热闹。它的魅力

3 戏 剧

使我着了魔，竟然在读高中时，将近一年的时间里，每天下午逃课，溜到北京前门大街肉市的古老剧场广和楼，去看富连成科班演出的京剧。那时经常日场演出，中午12点开锣，上演五六出，甚至七八出折子戏，到下午五六点钟散场。我前后看了他们100多出戏。那时场子里的观众是满坑满谷座无虚席。从那时起，我看京戏的兴趣始终未减。

学戏的经历是在重庆。1936年，我应邀到南京国立戏剧学校（简称戏剧学校）做余上沅校长的秘书。抗战爆发后，戏剧学校内迁，先到长沙而后至重庆。正值暑假期间，刚从英国归来受聘于戏剧学校的黄佐临和金韵之夫妇约我一同学京戏。我从报纸的小广告里找到一则教授京戏的启事，我们就把老师请来学戏。谈好学《四郎探母》中"坐宫"一折，一个星期学两个下午，共四次学完。"坐宫"我早已听得烂熟了。我在学校读书的时候，就被音乐老师发现我的嗓子好，所以成了戏迷之后自然也就会唱几句。我自己觉得不懂板眼，人家听了却说我唱得有板有眼，真是怪事。这出戏在念白、身段、地位、锣鼓家伙点儿、上下场等方面我们都学习了。我正经学过的戏只有这一折，但没得到过一次彩排上场露一露的机会，至今感到遗憾。

我粉墨登场票戏是在长江上游靠近宜宾的沿岸小城江安开始的。为避日寇飞机的轰炸，戏剧学校从重庆辗转迁到这里。当时经费有限，生活艰苦，校长想了许多办法改善师生员工的生活。办法之一就是"凭物看戏"，学校定期举行一些演出，主要是演话剧，观众只要送一点实物就可以入场。江安小城看戏如同过节一般，热闹至极。

我被邀参加演出过京剧《红鸾禧》，扮演小生莫稽，纯属"打鸭子上架"。好在这出戏唱不多，演来轻松自如，就算大功告成，该有的效果都有，观众看得很开心。第二次演一出"水浒"戏，剧名不记得了，我演武松，台上还要开打。我中学时仅是个混沌球迷，倒也和几个一同看戏的同学闲下来时抡刀弄棒，翻翻跟头，跳跳铁门槛，偶尔也得到过内行的指点。就凭这点经历，居然也在台上打了几下，下场时摔个抢背，还落了个满堂彩。只是把脖子窝了一下，疼了三天。

第三次演出的是《空城计》，我扮司马懿，还没出场就憋足了劲，

"大队人马往西城"一句幕后倒板,嗓门之大,连我自己都吓了一跳,一下子博得了个满堂彩。接下来的戏我是越唱越来劲,后面的两段快板就更不在话下。观众用掌声送我下场。散戏后,学校师生围着夸赞我。教务主任曹禺先生一把抱住我说:"真棒!"

后来在重庆,与王家齐、谢添、马彦祥、吴茵等合演过京剧《法门寺》,我被指定扮演主要角色郿邬县令赵廉。这本是出熟戏,却因开戏前我被邀到电台广播讲话,讲得不尽如人意,影响了情绪和嗓子,没有唱好,至今感到耻辱。抗战胜利后,在香港还参加过一次募款义演,扮演《樊江关》中的一名随从,丑扮。

说起导戏,20世纪50年代中期我曾有幸参加《梅兰芳舞台艺术》和程砚秋先生的《荒山泪》两部影片的摄制工作,均担任导演,其实我自己认为并不很称职,但那段经历是难忘的。那段时期,我和北京电影制片厂的合作者们一起,曾经先后和梅、程两位先生一同在摄影棚里度过无数的黄昏、夜晚,直到清晨。两位京剧艺术大师的卓越表演和高尚的人格,给我留下了极深的印象。尤其他们对文人的敬重,所表现出的谦逊、挚诚友爱,使我非常感动,以至今天回忆起来,更增加了我对他们的景仰和怀念。我想他们两位之所以成为艺术大师,固然有许多原因,但是他们长期以来一贯重视文化知识,倾心与知识分子合作,应该说是其中重要的原因之一。

至于说到写戏,除话剧、电影之外,我也涉足写了些戏曲剧本,其中京剧本有《牛郎织女》《凤求凰》《红娘子》《三打陶三春》等。《凤求凰》写卓文君、司马相如的故事,原本是为李少春、杜近芳所在的中国京剧院一团写的,由于阴错阳差,却没有排成。后来由北京京剧院四团把它搬上舞台,那已经是20世纪70年代末期了。《三打陶三春》也是由北京京剧院排演的,这出戏仅北京一地就曾经演出300多场,在欧洲几个国家演出时也备受欢迎。我知道台湾的名演员魏海敏女士也演过这出戏,可惜无缘一观,甚觉遗憾。

往事如烟,几十年来,我的命运发生了许多变化。但无论生活发生了多少波折,我对京剧的热爱从来没有动摇过,虽然我始终不过是

个外行。我觉得京剧表演艺术,无论唱、念、做、打……几乎是无一不美。它写意表演方法达到表演艺术的至高境界。我始终认为,全世界只有中国人能创造出这样高超的表演艺术,它是超越群伦的艺术!

参考文献

[1] 叶志良. 戏剧鉴赏 [M]. 北京:对外经贸大学出版社,2009.

[2] 杨琳,欧宁. 戏剧鉴赏 [M]. 西安:西安交通大学出版社,2009.

[3] 刘秀梅. 戏剧鉴赏 [M]. 上海:上海教育出版社,2011.

[4] 周安华. 戏剧艺术通论 [M]. 南京:南京大学出版社,2005.

[5] 傅丹,范慧英. 戏剧掠影 [M]. 上海:上海教育出版社,2014.

[6] 格奥尔格·卢卡奇. 卢卡奇论戏剧 [M]. 罗璇,译. 北京:北京师范大学出版社,2013.

[7] 朱栋霖,张晓玥. 大学戏剧鉴赏 [M]. 上海:华东师范大学出版社,2007.

[8] 刘树春. 戏剧表演概论 [M]. 太原:北岳文艺出版社,2014.

[9] 张仲年. 戏剧导演 [M]. 北京:中国戏剧出版社,2010.

[10] 吴祖光,郭凤霞,著. 张昌华,编. 舞台上下 [M]. 北京:商务印书馆,2018.

[11] 吴祖光. 吴祖光谈戏剧 [M]. 南昌:江西高校出版社,2003.

4　绘　　画

一般认为，从古埃及和中国等东方文明古国发展起来的东方绘画，与从古希腊、古罗马发展起来的以欧洲为中心的西方绘画，是世界上的两大绘画体系。这两大绘画体系在历史上互有影响，对人类文明都做出了各自独特的重要贡献。绘画本身的可塑性决定了它具有很大的自由创造度，它既可以表现现实的空间世界，也可以表现超时空的想象世界，画家可以通过绘画表现对生活和理想的各种独特的情感和理解。因为绘画是可视的静态艺术，可以长期对画中具有美学性的形式和内容进行欣赏、玩味、体验，所以它是人们最容易接受而且最喜爱的一种艺术。

4 绘 画

绘画是什么

绘画是用笔和刀以及各种颜料，通过点、线、结构、明暗及透视等手段在纸面、布面、木板或其他经过加工的平面上绘出有质感、量感和空间感等具有直观效果的艺术。

绘画是如何创作的

一、素 描

素描是用单色的点、线、面的组合，表现物象的形体、色调、明暗层次等造型因素的绘画。素描是绘画的入门课，是造型艺术的基础。初学者在锻炼观察能力和表现物象体积、结构、空间、色调以及质感、量感等写实能力时，一般是通过素描来进行的。画家们也常常用素描画习作和创作草图。素描具有独立的艺术价值与魅力，拉斐尔、丢勒、伦勃朗、列宾、毕加索等艺术大师的素描作品都具有极高的艺术价值，堪称绘画艺术的珍宝。

素描使用的工具主要是铅笔、炭笔、木炭条、毛笔和各种素描纸。一般来说，铅、炭笔画是素描表现形式的主要代表。在造型艺术中素描是一个十分重要的技术手段，画家、雕塑家都极为重视，同时素描体现着艺术家的基本功力。

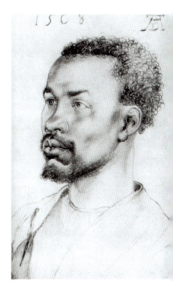

文艺复兴时期画家丢勒的素描作品

艺术

拉斐尔《三美神》
这幅作品中的三位女神，用笔轻淡、调子柔和、动态妩媚、神情自然。明暗的表现没有压倒女性洁白身躯的整体感受，一切都那样自然地与女性美相联系

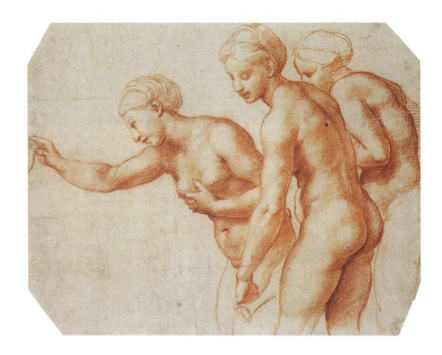

二、水　墨　画

水墨画主要使用墨和水质颜料，中国画是其代表，因此中国画也经常成为水墨画的同义词。中国画主要用线条勾画形象，十分重视笔墨技法，采取散点透视的观察与表现方式，形象创造和画面构图有更大的自由度。中国画重视空白的运用，例如，画人物不画或少画背景，画游动的鱼虾而不画水，山水画中的天空、云雾和水面也经常用空白来表示，造成"虚实相生"的效果。

宋代马远《寒江独钓图》
留白是中国画的一种布局与智慧。如果画面过满过实，在构图上就失去了灵动与飘逸，显得死气沉沉；而有了留白，便给予观赏者以遐想和发挥的空间

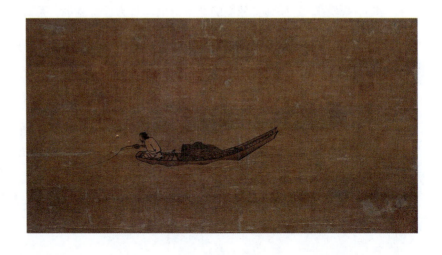

4 绘 画

重视艺术与自然之间的辩证关系，既主张"师法自然"又反对单纯"形似"，崇尚"似与不似之间""以形写神"，追求"气韵生动"，讲究意境的营造，是中国画的传统思想。中国画又与书法有很深的渊源，历来有"书画同源""书画同法"之说；它还与诗有相通之处，因而推崇"画中有诗"。中国画还经常使用印章。朱红印章不仅有某些说明作用，更重要的是可以点缀画面，增加韵味和美感。画与诗、书、印的结合，也是中国画的突出特点之一。在处理再现与表现、具体描绘与情感抒发的关系上，由于侧重点不同，形成工笔画和写意画的不同样式。

现代中国画吸收了西方绘画的一些有益因素，特别是写生的基本技能受到重视，明暗的处理等也有吸取。同时对其他画种的形式技巧多有借鉴，探索、创新蔚为风气，风格更趋多样。

三、油　　画

油画是世界绘画艺术中影响最大、成就最高的画种之一。它是用快干性的植物油调和颜料，在画布、亚麻布、纸板或木板上进行绘制。画面所附着的颜料有较强的硬度，当画面干燥后，能长期保持光泽。凭借颜料的遮盖力和透明性能较充分地表现描绘对象。

油画将焦点透视法、人体解剖学、明暗光影法等科学知识运用于绘画，使画中的景物有一种如同真实的纵深感，人与景的比例也合乎客观自然。无论油画的大小，大多都有一种完美的情境。

众多场景经画家布局，形成秩序清楚、层次分明的画面。主体突出，细节精微，造型与色彩往往呈现出典雅、和谐、统一的意趣，令人赏心悦目。大部分画家采用多层画法，暗部颜色往往用稀薄的颜料多层均匀铺设，看上去隐约中有微妙变化；亮部则多厚堆颜料，具有质感和量感，明暗之间的丰富变化营造出节奏与韵味。

油画的发展过程经历了古典、近代、现代三个时期，不同时期的油画受着时代艺术思想支配和技法的制约，呈现出不同的面貌。

齐白石《虾》

对水中的虾，为表现出那种透视感，线条有虚有实，简略得宜，似柔实刚，似断实连，直中有曲，乱小有序，纸上之虾似在水中嬉戏游动，触须也像似动非动

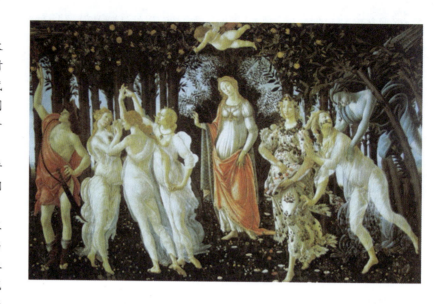

波提切利《春》

《春》是意大利文艺复兴时期画家中的代表——波提切利的作品,创作于15世纪70年代,其意图在于引导人们把目光追溯到遥远的古代,在纯净的神话王国里寻求美好与永恒。画中,春的女神抱着鲜花前行,花神与微风之神跟在后面,远处是牵手起舞的三女神;代表一切生命之源的维纳斯站在中间;小爱神在天空中飞射着爱之箭。草地上、树枝上、春神的衣裙上、花神的口唇上,到处布满鲜花。整个世界充满春的气息和爱的欢悦——这就是画家的理想与憧憬

四、版　　画

版画是绘画形式的一种,用刀具或化学药品等在版上刻出或蚀出画面,再复印于纸上。版画有木版、石版、铜版、锌版、纸版、麻胶版等品种。用刀在木板上刻画,尔后用纸拓印的木刻,是一种最早的版画形式。中国早在唐代即有木刻,元明时期小说和戏曲说唱本中的木刻插图,其艺术水平已相当可观。

15世纪,德国画家丢勒将文艺复兴的科学成果,诸如人体解剖学、透视法等运用于木刻版画。15—16世纪,欧洲流行铜版画,即在以铜

版画《拥护咱们老百姓自己的军队》(局部),古元创作于1943年

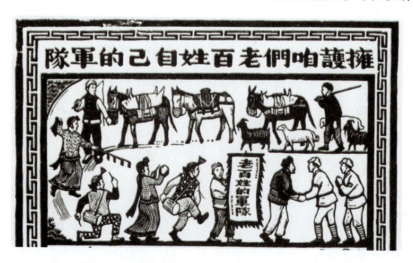

质为主的金属材料版面上刻制，有干刻和腐蚀铜版两种。18 世纪末，在发明石印技术的基础上，出现用石版或铅版绘制的版画。20 世纪又创造了丝网版画等。

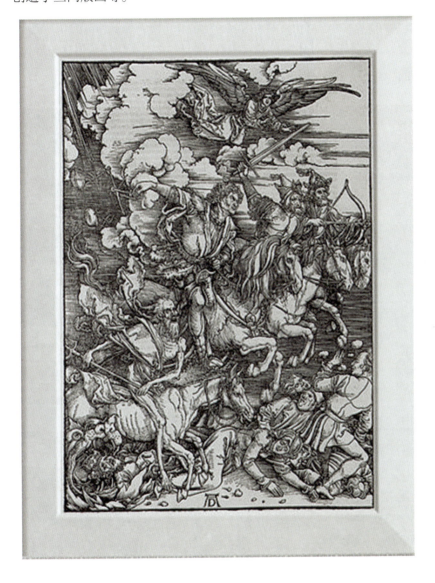

丢勒的版画作品《四骑士》

四个骑士手上的弓、剑、天平和铁叉象征人类的正义与公理，而在四骑士前面迎风倒地的是那些不及躲避而纷纷以额触地的可怜人物。四骑士似乎象征着神的公正裁判。这幅木刻既有德国民间版画的传统，形象奔放而炽烈，又有丢勒所运用的寓意性特征，场面充满着带有幻想性的感染力

五、壁　　画

壁画是在墙壁平面上通过手绘或通过手工手段制作而成的图画。壁画依附于建筑与环境，是"壁"与"画"结合的绘画形式。壁画历史悠久，人类的始祖、先民们在洞穴中和石壁上画的岩画是人类最早

艺术

的绘画艺术，壁画发展至今已有自己的特点和规律。

壁画作为一种公共艺术，创作时强调与周边环境的一致性。由于它同时又是环境艺术，所以壁画必须与建筑的空间、结构、环境四周的自然景观和文化景观协调一致。壁画本身就是景观的一个有机组成部分，创作前先要对环境作多方考察，重要的是对所作壁画的建筑形体、空间、角度、面积等作深入的调查和测算，然后进行壁画创作。

敦煌壁画反映了南北朝时期佛教传入中国后，人们对佛门的虔诚与痴迷，表现了佛教的超凡脱俗、轮回、来世思想对信徒们的心灵慰藉

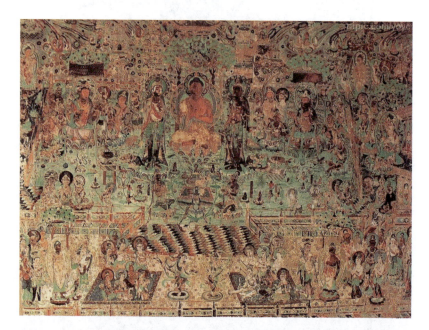

米开朗基罗《创世纪》

这是一幅画在梵蒂冈西斯廷教堂礼拜堂天花板上的壁画，作品场面宏大，人物刻画震撼人心，是米开朗基罗的代表作之一。

《创世纪》人物多达300多人，分为中央和左、右两侧三个部分

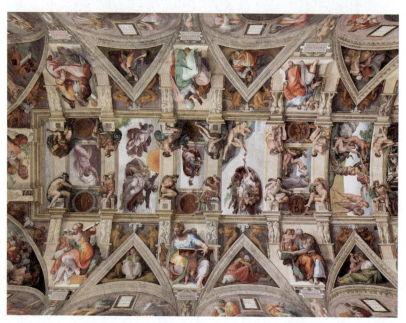

六、水　彩　画

　　水彩画是以水为媒介，在水彩纸上直接用水彩颜色表现造型和色彩的一种艺术形式。"水"和"彩"构成了水彩画语言的基础，借助水和彩的相互作用，所形成的水迹斑痕带有很强的随机性和抒情性，产生着奇妙的变奏关系，形成了酣畅、淋漓、明快、清新、活泼、诗般的艺术效果和情感意境。由于水彩颜料的透明性，水彩具有透、薄、轻、秀的独特审美特征。水彩的技法性很强，其关键在于水、色、笔的合理运用上，三者结合得恰到好处就能很好地表现出具有水彩画特点的效果来。

吴冠中《扫雪图》
　　这幅水彩画创作于1956年，是画家早年风格的代表作。高度概括的艺术手段，是画家始终如一的个性和风格。从他的一系列作品中可以看到，无论是巨作还是这类小品，无论是千笔万笔还是寥寥数笔，都同样能传达出画家独到的艺术心境和对艺术人生的特别感悟

水彩画起源于古代埃及人的画卷，波斯人富有异国情调的细密画和欧洲中世纪圣经手抄本的插图，以及我国古代的传统洛阳东郊顾人残墓中布质画幔的遗迹。古代人用颜料、树脂调和水作为写生记载他们的生活琐事、传述他们社会文明的工具。直到15世纪德国巨匠丢勒画了许多动物与植物的写生作品及富有诗意与透视感的精细风景画，这些完整度很高的水彩作品才成为早期的水彩画。

在18世纪末19世纪初，水彩画在英国取得了辉煌的成就，以透纳和康斯太勃尔为代表，使水彩画发展成国际性绘画艺术。美国是20世纪以来崛起的水彩王国，水彩画成为美国的主流画种。现代水彩画在美国流派众多，技法多样，个人艺术特征鲜明，其中安德鲁·怀斯就是他们其中的重要代表。现在，水彩画不仅在西方，也在东方，在世界的各个地区发展着，水彩画已经成为世界性的独立画种。

如何欣赏绘画

一、立意与主题

绘画作品包含众多主题，艺术家面对生机盎然的大自然和繁纷复杂的社会世界，根据自己的观察、感受和思考，选择具有典型特征的素材入画，这就形成了绘画作品的立意和主题。

实际在任何创作中，即便是看似简单的一幅草、虫、花、鸟的小作品，作者都在表达一定的情感和主题。艺术家对客观事物的认识、情感都在作品中宣泄出来。中国画就有"意在笔先，画尽意在"的哲理和方法，立意与主题在艺术家身上是融为一体的。所以我们看画首先要注意作品的立意。

绘画作品的主题是画家通过一定的故事情节、人物、场景和题材，展示对社会和人生的某种看法和感想，或对某些历史故事事件的形象与场景的刻画与再现。主题具有一定的再现性、真实性和提示性。这也是我们欣赏绘画作品时应该关注的重要方面。

张国琳、王仁华、桑建国、吴同彦、罗耀东、谢宗君《生死印——1978·安徽凤阳》

油画表现的是当年安徽凤阳小岗村农民生死不计、签约承包土地的情景。这幅作品的创作者们深深地被农民们的壮举所感动，选择这个主题就是要通过艺术的表现深刻地诠释这一在我国改革发展进程中的重大历史壮举

二、情趣与意境

优秀的绘画作品应该是富有情趣和意境的作品，无论是中国画的山水、人物和花鸟，还是油画和版画，都能唤起人们的审美冲动，并实现其审美价值。中国画就以追求"意境"为最高境界。"意境"是绘画作品呈现出的超越作品本身的东西，它使人从中感受到无限的情思，它使人通过触动内心的情愫或受到心灵的撞击，而获得精神的升华。意境的产生源于艺术家个人对自然、生活、世界的真情实感。绘画作品的情趣与意境是只可感受和领悟的，却不是视觉可及的，但是又实实在在地存在于艺术作品的形式中。

三、形式与手段

对于绘画作品，特别是优秀作品，终归是思想与技术的完美综合体，不仅以情感人，而且在表现形式和技法上也肯定要体现出作者的独具匠心。如果我们完全离开绘画的专业技术、技法技巧，可以说就根本谈不上绘画欣赏了。

四、思想与情感

绘画作品是通过画家对于客观对象的观察、体验、理解、想象创作出来的，是画家通过掌握特定的绘画技巧描绘出来的，也是画家在某种艺术灵感的推动下展现出来的。绘画作品必然有意无意地带有画家个人的主观因素。所以，绘画作品既是对于客观物象的描绘，同时又是画家绘画意识、技巧和思想感情的表现。因此，在欣赏绘画作品的时候，必须体会作者的思想和感情，深入理解作者本身的思想感情对绘画作品本身的价值所产生的作用。

五、联想与感受

对于古今中外不同的绘画作品，以及出于欣赏者本人不同的切入点、不同的价值取向和不同的理解水平等，肯定会产生不同的个人感受，这也使得绘画作品具有多重意义。因此在欣赏绘画作品时，如果我们能充分发挥自己个人的想象和理性的联想，让画家的理性与观者的感性达到共鸣，那么我们同样能够获得审美的欢愉。

绘画作品赏析

一、《秋风纨扇图》

《秋风纨扇图》为唐寅水墨人物画代表作,画一立有湖石的庭院,一仕女手执纨扇,侧身凝望,眉宇间微露幽怨怅惘神色。她的衣裙在萧瑟秋风中飘动,身旁衬双勾丛竹。此图用白描画法,笔墨流动爽利,转折方劲,线条起伏顿挫,把李公麟的行云流水描和颜辉的折芦描结合起来,用笔富韵律感。全画虽纯用水墨,却能在粗细、浓淡变化中显示丰富的色调。

画左上部题诗:"秋来纨扇合收藏,何事佳人重感伤。请把世情详细看,大都谁不逐炎凉。"借汉成帝妃子班婕妤色衰恩弛,好比纨扇在秋风起后被搁弃的命运,抨击了世态的炎凉。显然,这是与唐寅个人生活的不幸遭遇有关的。画中女子的哀怨,或许正是唐寅自身的写照。

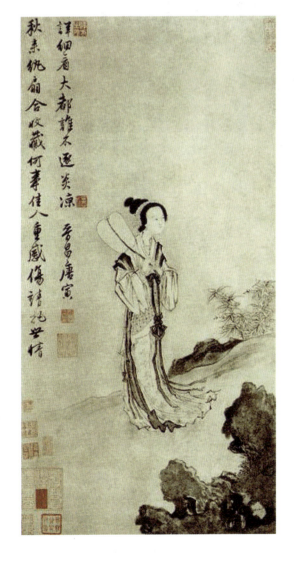

二、《蒙娜丽莎》

《蒙娜丽莎》是一幅享有盛誉的肖像画杰作。它代表达·芬奇的最高艺术成就,成功地塑造了资本主义上升时期一位城市有产阶级的妇女形象。画中人物坐姿优雅,笑容微妙,背景山水幽深茫茫,淋漓尽致地发挥了画家那奇特的烟雾状"无界渐变着色法"般的笔法。画家力图使人物的丰富内心感情和美丽的外形达到巧妙的结合,对于人像面容中眼角唇边等表露感情的关键部位,特别着重掌握精确与含蓄的辩证关系,达到神韵之境,从而使蒙娜丽莎的微笑具有一种神秘莫测的千古奇韵,那如梦似的妩媚微笑,被美术史家称为"神秘的微笑"。

三、《潇湘图》

《潇湘图》为五代董源作,是中国山水画史上代表性作品。该画为绢本,设色,纵50厘米,横141.4厘米。描绘的是湘湖地区的风景。原属董其昌、袁枢等,后入清宫内府收藏,现藏北京故宫博物院。

图绘一片湖光山色,山势平缓连绵,大片的水面中沙洲苇渚映带无尽。画面中以水墨间杂淡色,山峦多运用点子皴法,几乎不见线条,以墨点表现远山的植被,塑造出模糊而富有质感的山型轮廓。墨点的疏密浓淡,表现了山石的起伏凹凸。

画家在作水墨渲染时留出些许空白,营造云雾迷蒙之感,山林深蔚,烟水微茫。山水之中又有人物渔舟点缀其间,赋色鲜明,刻画入微,为寂静幽深的山林增添了无限生机。

画面上山峦平缓圆润,林间雾气弥漫,仿佛正笼罩于夏夜的气氛中,薄暮的微光在湖面上闪烁,一边是一条就要靠岸的渡船,船上人

和岸上的人正遥相呼应,一边是拉网的渔夫正在欢快地劳动,宁静中,似乎能听见那隔岸相呼的声音,和嘹亮欢快的渔歌。画中那份江南秀美圆润的神韵中,传达着清幽朦胧,平淡天真的意境,令人从中体味出画家那种静观、深思和内省的精神境界。

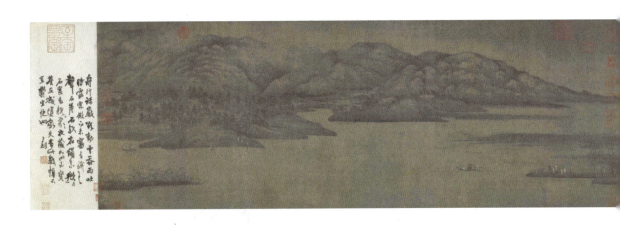

四、《日出·印象》

《日出·印象》是莫奈最著名的印象派代表作,也是印象派得名的油画作品。描绘的是勒阿弗尔港一个多雾的早晨,透过薄雾观望勒

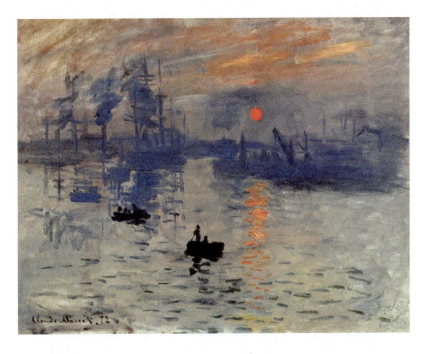

阿佛尔港口日出，晨曦笼罩下的海水呈现出橙黄色或淡紫色，天空被各种色块渲染，再现强烈的大气反光中形成的表面的色彩。直接戳点的绘画笔触描绘出晨雾中不清晰的背景，多种色彩赋予了水面无限的光辉，并非准确地描画使那些小船依稀可见。作品真实地描绘了法国海港城市日出时的光与色给予画家的视觉印象。

五、《芙蓉锦鸡图》

北宋徽宗赵佶绘，现藏于北京故宫博物院。此图画秋天清爽宜人之景，以花蝶、锦鸡构成画面。画中锦鸡落处，芙蓉摇曳下坠之状逼真如

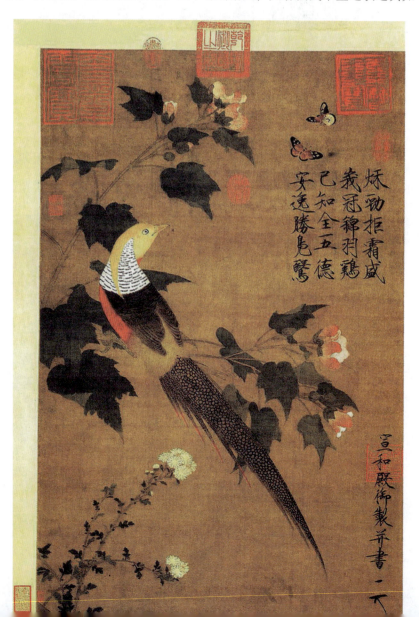

实,锦鸡视线之处,双蝶欢舞,相映成趣。赵佶自题:"秋劲拒霜盛,峨冠锦羽鸡。已知全五德,安逸胜凫鹥"。画内藏印有"万历之宝""乾隆御览之宝""嘉庆御览之宝""宣统御览之宝"等,是宋朝以来历代皇室重宝。

整幅画色彩艳丽,典雅高贵。一个由静到动的瞬间,造型生动,令人叫绝:画面上只有芙蓉花的一角,疏疏的两枝娴静地半开着。一只锦鸡蓦然飞临芙蓉枝头,压弯了枝头,打破了宁静。枝叶还在颤动,而美丽的锦鸡浑然不顾,已回首翘望右上角那对翩翩的彩蝶,跃跃欲试。诗意画旨,尽在其中。这本是芙蓉、锦鸡、蝴蝶之间的故事,作者却似不经意地从左下角斜出几枝菊花,妙趣横生,既破了左下角空白,又渲染出金秋的气氛,还可作为芙蓉花的参照,点出其高下位置,使它的出现不致显得突兀。

六、《纳税银》

《纳税银》也译为《纳税钱》《献金》,是意大利文艺复兴画家马萨乔的代表作,创作于 15 世纪 20 年代。这件壁画位于意大利佛罗伦萨卡尔米内圣母大殿内的布兰卡契小堂。评论普遍认为,这是马萨

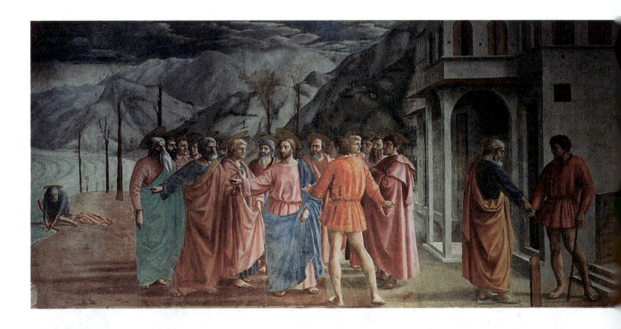

乔最好的一幅作品，也是文艺复兴时期艺术发展的重要成就。

《新约》故事说：耶稣带门徒布道，路经一个关卡，收税人上前拦住他们的去路，要收他们的丁税，耶稣问彼得"你说我是谁？"彼得答"你是基督"（即上帝的儿子）。耶稣说既然是上帝的儿子就不能交丁税，但不交税是不能过关的，于是吩咐彼得到池塘里去捕鱼，说鱼口里有一块银币可作税钱，于是彼得入塘捕鱼得银交于收税人。

这幅画上以连环的形式描绘了三个情节：阻拦、捉鱼及交付丁税。这个宗教故事完全被画家描绘成真实的世俗场面，表现了罗马税吏向耶稣收税的故事，画面以中央的基督及其门人群像为主，全面透视焦点集中于基督头部，光线和礼拜堂窗口进光方向一致，构成了前所未有的富于真实感的效果。画中人都是画家同时代的普通百姓，他们按自己的身份和所处的地位，被恰当地安置在真实的自然环境中，符合空间透视法则，具有深远感，人物被塑造得庄严而厚重，结构明确而清晰。瓦萨利说："马萨乔使他的画中的人物脚踏实地、稳固地站立在土地上。"马萨乔首先注意到光对于表现物体的作用，使画中物象充满了光线与空气；而通过光与空气的描绘，使画面上人物与环境产生距离的感觉。马萨乔的艺术探索，为现实主义艺术创作奠定了基础。

七、《愚公移山》

《愚公移山》是徐悲鸿的作品。当年，正值中国人民抗日的危急时刻，画家意在以形象生动的艺术语言表达抗日民众的决心和毅力，鼓舞人民大众去争取最后的胜利。1939—1940年，应印度诗人泰戈尔

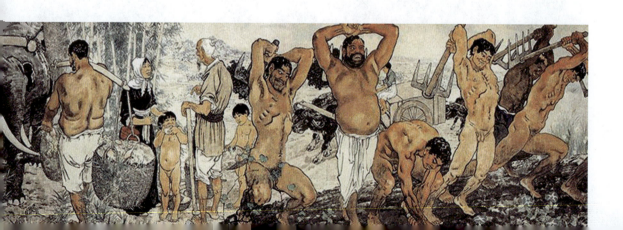

之邀,徐悲鸿赴印度举办画展宣传抗日,这期间他创作了不少油画写生,最重要的成果就是这幅《愚公移山》。

八、《亚威农少女》

《亚威农少女》由西班牙著名画家毕加索创作于1907年,是第一张被认为有立体主义倾向的作品。现藏于纽约现代艺术博物馆。

画家把这五个人物不同侧面的部位,都凝聚在单一的一个平面中,把不同角度的人物进行了结构上的组合。看上去,就好像他把五个人的身体先分解成了单纯的几何形体和灵活多变、层次分明的色块,然后在画布上重新进行了组合,形成了人体、空间、背景一切要表达的东西。就像把零碎的砖块构筑成一个建筑物一样。女人正面的胸脯变成了侧面的扭曲,正面的脸上会出现侧面的鼻子,甚至一张脸上的五

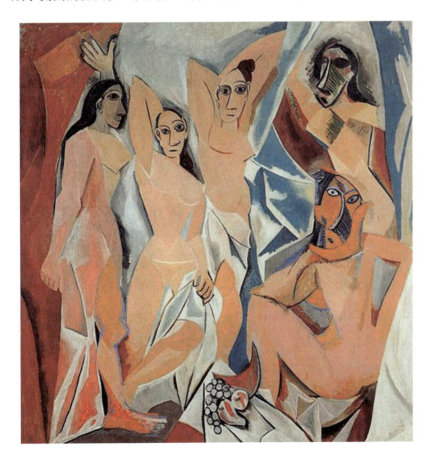

官全都错了位置，呈现出拉长或延展的状态。画面上呈现单一的平面性，没有一点立体透视的感觉。所有的背景和人物形象都通过色彩完成，色彩运用得夸张而怪诞，对比突出而又有节制，给人极强的视觉冲击力。毕加索借鉴和吸收了一些非洲神秘主义的艺术元素，比如，画面上两个极端扭曲的脸，扭曲变形的部位，红、黑、白色彩的对比，看上去狰狞可怕，充斥着神秘的恐怖主义色彩。

名家名篇

读画漫感

丰子恺

近来我的习惯：晴天空闲时喜看画，雨天空闲时喜读文，白昼空闲时喜看画，晚上空闲时喜读文。自己觉得这习惯非出于偶然，有着必然的理由。这理由是画与文的性质和晴昼与雨夜的感情所造成的。画与文性质各异：看画不必费时，不必费力，一秒钟即可看出画的大意；多看几分钟也尽有东西看得出来，时间和眼力脑力都很自由。读文就没有这么便当，一篇文章大意如何？思想如何？非从头至尾通读一遍不能知道。就是"一目十行"，也要费一歇儿时光；而且你试想，"一目十行"地看，相当的吃力呢！讲到人的感情，在晴天，白昼，若非忙着工作的时候，窗外的风日有时会对我作种种诱惑，使我的心旌有些动摇不定。若是没有出游的勇气与地方，不得已而要找几册书消闲，势必找画册，看时可以自由一些。倘找书看，若非很有兴味或很轻快的书，往往不易潜心阅读。能潜心读书的，只有雨天，或晚上的空闲时光。那时外界的诱惑都消失，窗外的景色对我表示拒绝，我的心才

能死心塌地地沉潜于书中——但这也不是常事。疏懒之极，雨夜也无心读书，只是闭目奄卧在床上看画，不过所看的是浮出在脑际的无形的画。藏画藏书的贫乏，可以用方法救济。其法，每一种书看了一会儿之后，便真个把它们"藏"越来。或者用纸包封，或者锁闭在特别橱里，使平日不易取阅。过了一年半载，再取出来。启封展读的时候，感觉上如同另买了一部新书。而书的内容，一半茫然，一半似曾相识，好似旧友阔别重逢，另有一番滋味。且因今昔心情不同，有时也会看出前次所未曾见到的地方来，引以至乐。这办法，我觉得对于画册尤为适用。因为有的文章，看过一遍便可不忘，即使藏了好久，拿出来重读时也不会感到什么新鲜。绘画是视觉美的东西，根本用不到记忆，其欣赏离不开画本。故久别重逢，如同看曾经看过的戏，听曾经听过的曲，每次都觉得新鲜的。

上月我患足疾，回到乡间的旧栖去静居了一个月，有一天趁闲，拿出从前封藏着的两包画集来，在晴窗下浏览，一包是《北平笺谱》，又一包是《吴友如画宝》。这两部书不是同时买来的，也不是同时封藏的。记得我先买《吴友如画宝》，看了一遍就封藏。后来又买《北平笺谱》，看了一遍也就封藏。现在同时打开两包，好像一时买了两部新书，倍觉高兴。而同时欣赏这两部画集，又不期地发现了它们的奇妙的对照。似乎是有意选择这两部书，来做本文的话材的。所谓对照，就是这两种画册给我的感想完全相反，各具一种特色，各自代表着一种画坛上最主要的画风。《北平笺谱》是郑振铎、鲁迅两先生所辑的，内容都是画笺。然而这种画笺大都已经失却了"笺"的实用性，而成为一种独立的绘画，专供欣赏之用了。北平人是否如此看待它，我不得而知。只是我的案头假如有这样的一刀信笺，我决不愿意用"某某仁兄阁下"等黑字去涂盖这些绘画。所以我否认它们为信笺，却把它们看作一种小型的略画。《吴友如画宝》可说是清末画家吴友如先生的作品的全集（他长期为画报作画，作品极多。但这册《画宝》中各类皆有收罗，可说是全集了）。但是大多数作插画风，注重题材内容意义的细写，大都不能称为独立的绘画。称"笺"的像画，而称"画"

的反不像画，这不是奇妙的对比么？

然而我并非对于二者有所抑扬。我对于二者都欢喜，只是欲指出其性状之相异耳。相异之点有二：在内容上，前者大都是"抒情的"，后者大都是"记述的"；在形式上，前者大都是"写意的"（或图案的），后者大都是"写实的"（或说明的）。故前者多粗笔画，后者多工笔画。现在须得把两者分别略叙一下。

《北平笺谱》中的画，完全是中国画风的。中国画最小型的是册页，但它们比册页更小，可说是中国画的 sketch（速写）。有的只有寥寥的数笔，淡淡的一二色，草草的几个题字，然而圆满、调和、隽永，有足令人（我）把玩不忍手释者。我觉得寥寥数笔，淡淡一二色，与草草数字，是使画圆满、调和、隽永的主要原因。常见这种笺谱的作者所作的别种大画，觉得往往不及笺谱的小画的富有意趣。为的是那种大画笔致欠"寥寥"，色彩欠"淡淡"，题字欠"草草"。想见画家作笺谱时，因见纸幅太小，故着墨宜少，因念须作信笺，故傅彩宜淡；画既略略，题字自宜草草。因此每幅费时不多，大约数分钟可了。即兴落笔，一气呵成。大画所以不及小画者，即在于此，然而画材与题字的选定，倒不是数分钟可以了事的。这有关于画家的素养，不能勉强。袭用陈腐的古典者有之，但意味深长者亦不乏其例。把我所欢喜的摘记数幅在下面，以示一斑：其一幅绘萝卜白菜，题曰"愿士大夫知此味，愿天下人民无此色"。其一绘甘蔗与西瓜，题曰"但能尝蔗境，何必问瓜期？"其一幅仅绘鱼一条，题曰"单画鱼儿不画水，此中自信有波澜"。其一幅绘钓者，题曰"钓亦不得，得亦不卖"。其一幅绘游方僧，题曰"也应歇歇"。其一幅绘扶醉，题曰"何妨醉倒"。其一幅画酒杯与佛手，题曰"万事不如杯在手"。其一幅仅绘佛手，题佛经中句"合掌恭敬而白佛言"……皆巧妙可喜。但有多数思想太高古，使生在现代的我（虽然其中有几位作者也是现代人）望尘莫及，但觉其题句巧妙可喜，而少有切身的兴味。切身的兴味，倒在乎他们的笔墨的技术上。尤其是陈师曾先生（朽道人）的几幅。《野航恰受两三人》《独树老夫家》《层轩皆面水》，以及无题的，三张

绿叶和一只红橘子、孤零零一朵蒲公英、两三片浮萍和一只红蜻蜓（《太白》曾取作封面画），使我久看不倦。陈先生的画所以异于其他诸人者，是不用纯粹的中国画风，而略加一些西洋画风（听说他是东京美术学校西洋画科毕业的）。然而加得很自然，使我只觉画面更加坚实，更加稳定而不见"中西合璧"的痕迹。

"中西合璧"的痕迹相当地显露的，是《吴友如画宝》。吴先生是清末长住在上海的画家，那时初兴的"十里洋场"的景物，大都被收在他的《画宝》中。他对于工笔画极有功夫。有时肉手之外加以仪器，画成十分致密的线条写实画，叫我见了觉得害怕。这部《画宝》分量甚多，共有二十六册。内容分十一种：即古今人物图，海上百艳图，中外百兽图，中外百鸟图，海国丛谈，山海志奇，古今谈丛，风俗志图说，古今名胜附花鸟，清朝将臣，及遗补。画幅之多，约在一千以上。第一，古今人物图，所绘多古人逸事，如李白饮酒、伯乐相马、冯谖弹铗、虞姬别霸王等，还有许多古诗句的描写，例如"老妻画纸为棋局""天寒翠袖薄""坐看云起时""人面桃花"等。其中还有许多小儿游戏图，如捉迷藏、拍皮球、三人马、鹞鹰拖小鸡、滚铜板等，描写均甚得趣。儿童都作古装。第二，海上百艳图，此部为女孩子们所最爱看。所绘的大都是清末的上海妇女，小袖口、阔镶条、双髻、小脚。而所行的事已很时髦，打弹子、拍照、弹钢琴、踏缝衣机、吃大菜。吃大菜的一幅题曰"别饶风味"。又画洋装女子，题曰"粲粲衣服"。又画旗装，题曰"北地胭脂"。又画日本妇女装，题曰"效颦东施"。我看到一幅弹古琴的，佩服吴友如先生见识之广：那张七弦琴放在桌上，头挑出在桌外，因为卷弦线的旋子在这头的底下。常见人画琴，全部置桌上，皆属错误。这点我也是新近才知道的。第三，中外百兽；第四，中外百鸟；我对之皆无甚兴味。第五，海国丛谈；第六，山海志奇，完全是《异闻志》的插画，每幅画上题着一大篇故事，我也没有兴味去读它。但见画中有飞艇，其形甚幼稚。也许那时的飞艇是如此的。第七，古今谈丛；第八，风俗志图说，也都是喧宾夺主的插画，每幅画上题着一大篇细字。我只注意其中一幅，描写某处风

俗的跳狮，十几条长凳重叠起来，搭成一高台，各凳的远近法并无错误。这是全书中远近法最不错的一幅。在别处，他常常要弄错远近法，例如窗的格子，他往往画作平行。又如橱的顶，他往往画得看见。又如一处风景，他往往有两个"消点"，使远近法不统一。这在中国画中是寻常的事。但在洋风甚著的吴友如先生的画中，我认为是美中不足。以下的画，格调大都与上述的相仿佛。唯最后的遗补中，有感应篇图，构图妥当，笔法老练可喜。

看《北京笺谱》，可以看到各画家的腕力，可以会悟各画家的心灵，因此常常伴着感兴。看《吴友如画宝》时，可以看到他的描工，可以会悟他的意匠，因此每一幅画给我一种观念。可知前者是主观的绘画，后者是客观的绘画。前者是诗的，后者是剧的。我又觉得看前者好像听唱歌，看后者好像听讲故事。我合观这两部画集，发现两种画风，原是偶然的事。但是凑巧得很，世间的画派无论古今东西，都不外乎这两条路：抒情的与记述的，写意的与写实的，图案的与说明的，简笔的与工笔的，腕力的与描工的，心灵的与意匠的，感性的与观念的。

参 考 文 献

[1] 李可克，王龙保. 漫步美术 [M]. 北京：大众文艺出版社，2000.
[2] 易镜荣. 美术欣赏 [M]. 2 版. 北京：清华大学出版社，2013.
[3] 杨辛，谢孟. 艺术欣赏教程 [M]. 2 版. 北京：北京大学出版社，2014.
[4] 张戈，姚欣. 艺术概论 [M]. 北京：清华大学出版社，2014.
[5] 王宏建. 艺术概论 [M]. 北京：文化艺术出版社，2000.
[6] 张子康. 版画今日谈 [M]. 北京：金城出版社，2012.
[7] 杨晓阳. 水彩水粉画教学 [M]. 天津：天津人民美术出版社，2005.
[8] 陈美渝. 美术概论 [M]. 北京：中国轻工业出版社，2011.
[9] 丰子恺. 丰子恺散文精选 [M]. 武汉：长江文艺出版社，2022.
[10] 范梦. 素描艺术 [M]. 太原：山西教育出版社，2008.
[11] 孟红霞，李璐. 中外美术作品欣赏 [M]. 北京：清华大学出版社，2013.

[12] 洪复旦，马新宇，韩显中. 美术鉴赏 [M]. 上海：上海教育出版社，2010.
[13] 曹意强. 美术鉴赏 [M]. 北京：高等教育出版社，2009.
[14] 叶经文，肖丽晖. 大学美术鉴赏 [M]. 上海：华东师范大学出版社，2012.
[15] 丰子恺. 日常之美 [M]. 北京：当代世界出版社，2022.

5　雕　塑

　　雕塑的产生和发展与人类的生产活动紧密相关,同时又受到各个时代宗教、哲学等社会意识形态的直接影响。在人类还处于旧石器时代时,就出现了原始石雕、骨雕等。雕塑是一种相对永久性的艺术。传统的观念认为雕塑是静态的、可视的、可触的三维物体,通过雕塑诉诸视觉的空间形象来反映现实,因而被认为是最典型的造型艺术、静态艺术和空间艺术。

5 雕　塑

雕塑是什么

雕塑是一种三维空间艺术。它可能以试图表现的任何形式呈现，从纯粹的或抽象的形式，到对人类和自然界任何事物的生动刻画。雕塑可以创造出具有一定空间的可视、可触的艺术形象，借以反映社会生活、表达艺术家的审美感受、审美情感、审美理想。通过雕、刻减少可雕性物质材料，塑则通过堆增可塑性物质材料来达到艺术创造的目的。

雕塑是如何创作的

一、材　　料

1. 泥

雕塑泥有普通泥、陶泥和瓷泥等，基本色泽有黑、白、灰、红、黄、棕色等。经筛选、碾碎、陈腐及水的掺和，可塑性强而便于精雕细塑。在古代中国，泥土被用于宗教寺观神佛造像和民间观赏玩物。具有代表性的雕塑作品有敦煌莫高窟、太

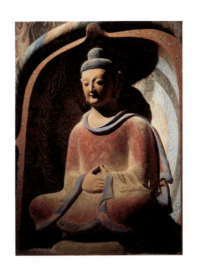

莫高窟所处山崖的土质较松软，并不适合制作石雕，所以莫高窟的造像除四座大佛为石胎泥塑外，其余均为木骨泥塑

原晋祠圣母殿和侍女像等作品。

2. 木

木材是大自然赐予人类的丰厚物产，木的质感温和质朴，有着良好的嗅觉、视觉和触觉效果。在雕刻打磨过的形体表面，其生长的年轮能产生其他材料难以替代的纹理变化，慧眼匠心地利用木纹、色斑和节痕，即可获得优秀的作品。

3. 石

石材给人以冷冰坚硬、厚重敦实之感，自然风化慢，耐腐蚀性强，能抗击外力，还能防水耐火，维持时间长久。在雕塑处理时，有一定的局限性，造型不宜细碎纤巧，大都舍弃枝节，注重整体的团块结构。

4. 石膏

石膏具有质轻、绝热、不燃的特性，通常以两种方式用于雕塑：作为翻模材料或者作为雕凿塑造的材料。石膏由于具有液态流动性和固态凝结性，适宜在柔软的泥塑、坚硬的铜像和石雕之上翻模制作，成品与原形一致，甚至连指纹刀痕也清晰可见。

5. 陶瓷、玻璃、水泥

陶瓷、玻璃、水泥均为无机非金属材料，其共性在于化学成分中都含有二氧化硅这种酸性氧化物。陶瓷雕塑作品质地朴实粗放，敲击声音低沉，无釉或施釉均可。玻璃颜色丰富，是一种质硬、性脆而透明的材料，玻璃雕塑作品表面光滑平整，质地晶莹剔透，透光、透形、透色，给人以梦幻般的视觉享受。水泥雕塑树立于室外，固化表面雕琢镌刻，制出类似石材的肌理，是一种较为经济且易于普及的雕塑材料。

《祖国·母亲》是苏联雕塑家乌切吉奇创作的纪念第二次世界大战斯大林格勒战役的纪念性综合体中的一座主雕塑，坐落在俄罗斯伏尔加格勒的玛玛耶夫高地上，高达104米，总共用了6000吨水泥，是世界最高的纪念碑之一。

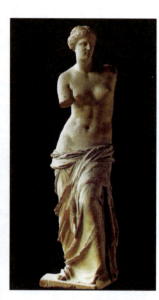

米洛斯的维纳斯是一尊著名的古希腊大理石雕像，作者亚历山德罗斯，表现的是罗马神话中的维纳斯女神。整个雕像的比例是十分耐人寻味的。它接近于利西普斯所追求的那种人体美比例，而且，雕像的各部分比例几乎都蕴含着黄金分割的美学秘密

6. 金属材料

用于雕塑的金属材料主要有铜、铁、钢、不锈钢、铝、锡、银等，或者是这些金属的合金。金属材料用于雕塑，其具有良好的光泽度、延展性、导电性、导热性，除汞之外，金属常温下皆为固体，在材料中与石材一样为坚固强硬的象征。铜是用于雕塑造型最为普遍的材料之一，人类应用青铜是继陶瓷材料之后的再次飞跃。

二、方　式

1. 圆雕

展示全方位并且从任何角度观赏的雕塑作品称为圆雕。圆雕很难处理云、海、全景景观之类的主题。而且由于圆雕作品是三维立体且独自站立的，雕刻者必须考虑现实的问题，比如，工程学和重力的问题。

2. 浮雕

浮雕是在空间状态下，适宜在180°视角范围内观赏的雕塑作品。浮雕附着于某种载体，如墙面、地面和器壁等，浮雕体量差异巨大，大到整栋建筑外墙，微至人们胸前佩戴的徽章等。

《祖国·母亲》

位于北京奥林匹克国家森林公园内的圆雕作品

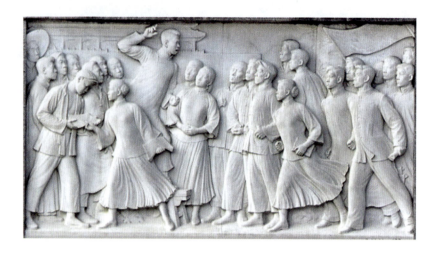

北京天安门广场人民英雄纪念碑浮雕《五四运动》

3．线性雕塑

用纤细的线形材质制作的作品称为线性雕塑。

三、技　　法

1．雕刻

雕刻是用锤子、刀凿和切割机等工具设备，在可雕刻材料上，手部轻重缓急地进行运作，使材料形态产生变化，创造出雕塑作品。

2．塑造

塑造与雕刻不同，雕塑者一开始就使用原材料，一个元素、一个部分地增加组合，直到作品完成。在这一过程中所用的材料可以是塑料、铝或钢等金属，或是陶泥等。很多时候还可用不同材料的组合。雕塑家也会使用多种技法，例如，经过塑形的金属或塑料部分与雕刻过的石材部分组合在一起。

3．构造

构造是将雕塑的各个部分当作构件来进行装配，建构起一件或一组作品，打破了由塑造、雕刻成型的传统程序，它是塑造的变异和扩充。运用构造方法，突破了材料本身面积和体量的限制，甚至可以综合多种材料进行造型。

米开朗基罗

1475 年 3 月 6 日米开朗基罗生于意大利佛罗伦萨附近的卡普莱斯（卡波热斯），父亲是法官，母亲在米开朗基罗六岁的时候就去世了。米开朗基罗 13 岁时进入了佛罗伦萨著名画家多梅尼科·吉兰达伊奥的工作室。后又跟随多纳泰罗的学生贝托多学习了一年雕塑。

1501 年，26 岁的米开朗基罗载誉回到故乡佛罗伦萨，用四年时间完成了举世闻名的《大卫》，安放在韦吉奥宫正门前，作为佛罗伦萨守护神和民主政府的象征。

1505 年应尤利乌斯二世邀请，用四年五个月的时间以超凡的智慧和毅力完成了世界上最大的壁画——西斯廷教堂天顶壁画《创世记》。

1513 年，教皇陵墓恢复施工，米开朗基罗历尽艰辛和磨难创作了著名的《摩西》《被缚的奴隶》和《垂死的奴隶》。

1562 年受其门生，著名画家、艺术史家乔治之邀成为迪亚诺学院（佛罗伦萨美术学院）名誉院长。

1536 年，已经 61 岁的米开朗基罗被召回到罗马西斯廷教堂，用了近六年的时间在《创世纪》天顶画下的祭坛壁面上创作了伟大的教堂壁画《最后的审判》。之后他一直生活在罗马，从事雕刻、建筑和少量的绘画工作，直到 1564 年 2 月 18 日逝世于自己的工作室中。

米开朗基罗是人类天才、智慧和勇气的结晶，他的光荣与成就属于全人类。作为文艺复兴的巨匠，以他超越时空的宏伟大作，在生前和后世都产生了无与伦比的巨大影响。他和达·芬奇一样多才多艺，兼雕刻家、画家、建筑家和诗人于一身。他活到 89 岁，度过了 70 余年的艺术生涯，他经历人生坎坷和世态炎凉，使他一生所留下的作品都带有戏剧般的效果、磅礴的气势和人类的悲壮。

如何欣赏雕塑

一、形　态

雕塑是立体、深度、量感、触感、光影和角度的艺术。雕塑显示出人具有调整物质形态、建构精神世界的创造性能力。通过改变材料的外在形态，人们将思考凝就于自然和人造材料中，展现在人们面前的是一个或无数个存在于三维空间中的物质实体。主要表现在：视觉上，直接观赏到具体形态；触觉上，实际感受到物质存在。

二、空　间

雕塑拥有立体，立体占有空间，雕塑空间包含三个方面的内容：实空间、虚空间和意念空间。虚实相间生成雕塑，虚实空间仅构成雕塑形体本身，意念空间才真正赋予雕塑以灵性和智慧。

赫伯特·拜尔的《双重阶梯》是环境艺术中最有气势的一座彩色雕塑，它利用实体在空间中的推移，虚实结合，具有强烈的韵律感、动感

三、工　艺

　　雕塑的肌理、质感是通过一定的加工方法创造出来的，雕塑是注重加工工艺的艺术。肌理的不同配置或处理使材料形态发生变化，使人得到相应的触觉和视觉感受。雕塑凸显材质，与其他艺术类型相比，它更为直观地呈现出物质的质地属性：致密与疏松、纯净与夹杂、柔软与坚硬等。

四、永　恒

　　雕塑亘古长存，得益于坚固的材料，在人类文明传承中，恒久性物质无疑镌刻着文化记忆，使我们能跨越时空，品读旧时风物，感知故人情怀，领略先贤睿智。雕塑固化的形态，是人类情感在物质材料中的浓缩，绝大多数作品形态固定，即使反映动态题材也只是反映动作过程中的某个姿态。

五、环　境

　　就像其他艺术作品一样，雕塑也要置身于一定的社会环境中，与环境之间发生一定的相互作用，起到美化、记忆、标志的作用。雕塑在改善环境中的作用，在城市化进程日益加剧的今天不断加大。

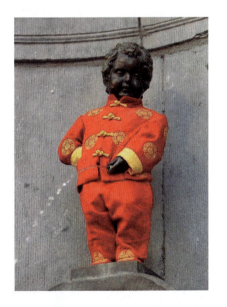

比利时布鲁塞尔小于连已经成为城市的标志、民间友谊的符号

雕塑作品赏析

一、人类早期文明中的雕塑

1. 人头形器口彩陶瓶

1953年出土于陕西的仰韶文化时期陶壶，位于口部的圆雕人头像，披着整齐的短发，五官位置均匀端正，双耳有系挂饰物的小穿孔。整个人头形器口彩陶瓶，宛如穿着花衣的美丽少女。

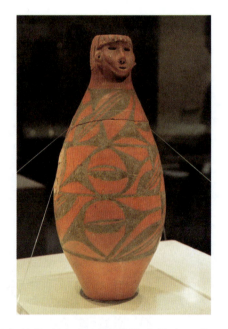

2. 汉谟拉比法典碑

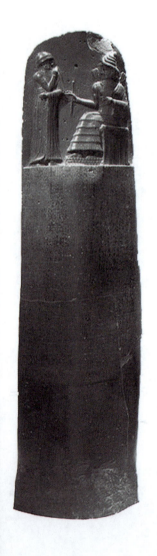

汉谟拉比法典碑上端是汉谟拉比王站在太阳和正义之神沙马什面前接受象征王权的权杖的浮雕，以象征君权神授；下端是用阿卡德楔形文字刻写的法典铭文，共3500行、282条，现存于巴黎卢浮宫。

3. 奈费尔提蒂王妃头像

奈费尔提蒂王妃头像，头戴高高的蓝色王冠，王冠上有一条黄金宝石饰带。作为埃及王室象征的圣蛇盘绕在王冠的前额。头像的右眼用薄水晶石做成，在水晶石中镶着一块人造黑宝石。它于1912年被柏林考古学家博尔夏特在一间公元前1340年左右的手工作坊遗址中发现。头像的左眼没有完成，表明这个头像是用来做模具的。

二、古代希腊罗马的雕塑成就

1.《命运三女神》

《命运三女神》是帕特农神庙东面人字形山墙上全部雕像中的一组雕像残片。菲狄亚斯（Phidias 或 Pheidias）主持制作，时间在公元前447—前438年。三位女神是克罗索、拉克西丝和阿特洛波斯。她们的任务是纺制人间的命运之线，同时按次序剪断生命之线。

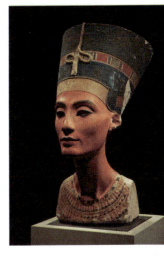

奈费尔提蒂王妃头像

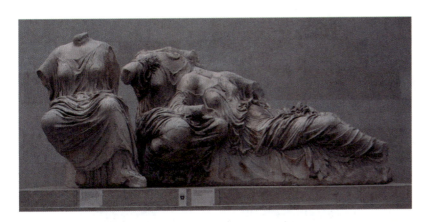

2.《赫尔墨斯与幼年的狄奥尼索斯》

《赫尔墨斯与幼年的狄奥尼索斯》表现希腊神话中的传信使者赫尔墨斯抱着宙斯的私生子、希腊神话中的酒神、幼年的狄奥尼索斯去山中神女那里，在途中稍事休息片刻的情景。现在，赫尔墨斯的右手已损坏，据考证，原来的右手是拿着一串葡萄在逗孩子。这一雕像的主要特点是：赫尔墨斯的人体追求一种女性的美，即整个人体自上而下形成三个自然的转折（头、躯干和下肢），使整个身姿构成一个S形，接近于后来在女性人体上所追求的曲线美。同时，作者还充分发挥了大理石质地的特点，努力追求人体肌肉的细腻变化和美妙含蓄的线条，使整个人体更接近于女性肌肤的丰润。这与古典时期前期男性雕像所表现的刚劲有力的风格，恰好形成鲜明的对比。

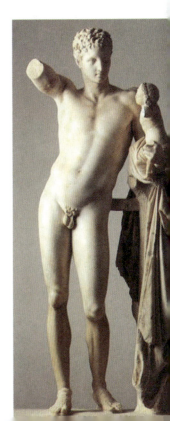

三、法相庄严

敦煌石窟第 45 窟迦叶着锦襦，外披田相山水衲衣，胸部半袒，俯首直立，面貌清癯，嘴唇抿合，嘴角深陷，浓眉纠结，双眼下视，眸子半露，目光有神，神情老成练达，沉毅矜持。此像造型严谨，比例准确，技法纯熟，刻画细腻，曲尽形神之妙。塑造出一个资历高深、精研佛法、思想深邃、令人敬仰的高僧大德形象。

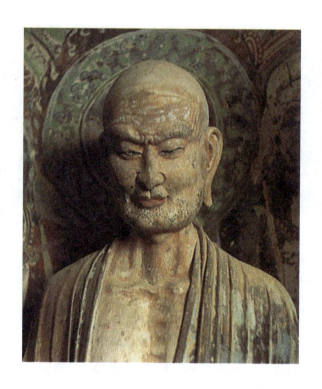

四、从中世纪到文艺复兴

1. 圣母加冕

巴黎圣母院大门上的装饰雕刻圣母加冕，最上层，天使从天而降，授王冠给圣母玛丽亚，耶稣在旁举手祝福，构图疏朗。中层为圣母去

世，天使要抬尸升天，耶稣与十二使徒致哀，构图紧密。下层为三国王、三贤者分坐龛顶两侧。

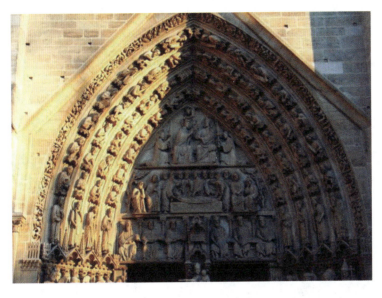

2.《大卫》

《大卫》创作于16世纪初，像高2.5米，连基座高5.5米，用整块大理石雕刻而成，质量达5.5吨，是文艺复兴雕塑巨匠米开朗基罗的代表作，被视为西方美术史上最优秀的男性人体雕像之一。大卫体格雄伟健美，神态勇敢坚强，身体、脸部和肌肉紧张而饱满，体现着外在的和内在的全部理想化的男性美。这位少年英雄怒目直视着前方，表情中充满了全神贯注的紧张情绪和坚强的意志，身体中积蓄的力量似乎随时可以爆发出来。

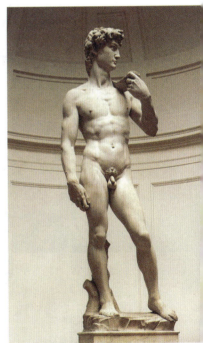

五、西方雕塑走向近代之路

1.《许愿喷泉》

《许愿喷泉》又叫作《幸福喷泉》，它的原名是特雷维喷泉，传说会带给人们幸福。池中有一个巨大的海神，驾驭着马车，四周环绕

着西方神话中的诸神，每一个雕像神态都不一样，栩栩如生，诸神雕像的基座是一片看似零乱的海礁。喷泉的主体在海神的前面，泉水由各雕像之间、海礁石之间涌出，流向四面八方，最后又汇集于一处。喷泉建筑完全采取左右对称，在中央立有一尊被两匹骏马拉着奔驰的海神像，海神像是1762年雕刻家伯拉奇的设计。在海神的左右两边各立有两尊水神，右边的水神像上，有一副少女指示水源的浮雕，而浮雕上面有四位代表四季的仕女像。

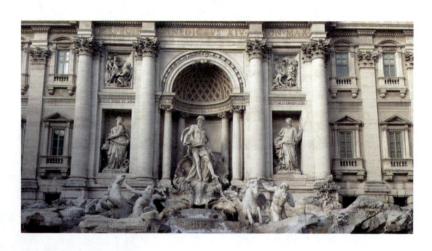

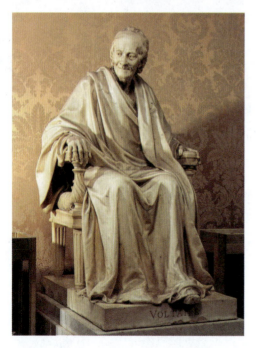

2.《伏尔泰坐像》

为了塑造伏尔泰的形象，乌东先后为他作了很多件头像、胸像。这件坐像开始创作于伏尔泰去世前一年，真实地记录了这位八十岁高龄的哲学家的生前形象，同时对他的性格特征进行了深刻、细腻的表现。《伏尔泰坐像》被誉为雕塑史上最杰出的肖像雕刻。现收藏于俄罗斯艾尔米塔什博物馆（即冬宫），为镇馆之宝。

六、全球视野下的多元遗产

1. 复活节岛摩艾石像

复活节岛是智利的一个小岛,距智利本土3600多千米,岛上矗立着600多尊巨人石像。石像造型之奇特,雕技之精湛,着实令人赞叹。石像用火山岩雕成,竖立在平台上。有些石像的头上有一块红石头,就像戴了顶帽子。这些石像是由谁、如何雕刻而成,至今仍是一个谜。

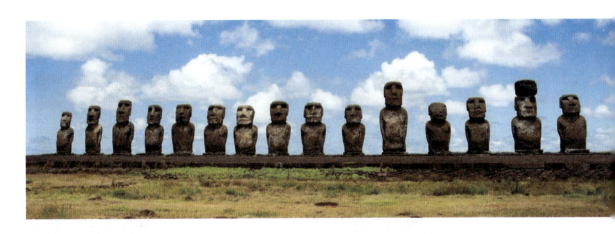

2. 贝宁雕刻

贝宁雕刻包括铜雕、牙雕、木雕等,是世界艺术中的典范之一,也是非洲的雕塑中最具有震撼力的雕塑艺术,可与古希腊、古罗马等高度发达的欧洲文明的雕刻相媲美。这类雕塑大都采用失蜡法铸造,装饰在宫殿的立柱和横梁上,图案有的是赞美国王至高无上的权力,有的是记录贝宁宫廷生活和典礼仪式,向全世界展示了一支活跃在尼日利亚,也是古代非洲高度发达的文明。贝宁雕塑中有许多形态各异的青铜头像,表现不同的人物性格。

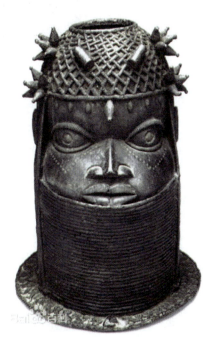

七、20 世纪雕塑：激变

1. 被包裹的德国国会大厦

1995 年 6 月 24 日，整个国会大厦被总面积近 10 万平方米的纤维织物和 1.6 万米长的绳索捆扎成形。古老高贵的庞大建筑以一种全新的视觉效果呈现在人们面前，新产生的线条纹理以及异样的色彩与质感，焕发着华美的气质。在短短的两周内，这座包装起来的国会大厦，总共吸引了 500 万观众，成为第二次世界大战后柏林历史上最为瞩目的艺术品。

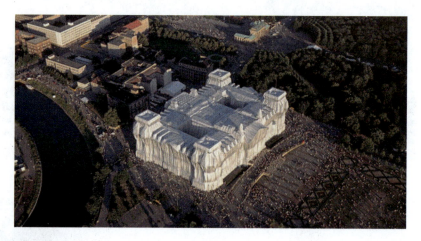

2.《瑞雪》

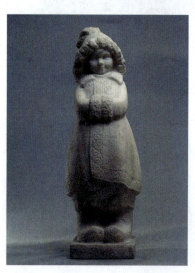

《瑞雪》由孙纪元作于 1963 年，以洁白晶莹的大理石表现站立在白雪皑皑的原野上的一个孩子，厚厚的毡帽下露出天真可爱的笑脸，仿佛感受到了瑞雪兆丰年的喜悦。这件作品造型简练，形体单纯，极富情趣。在 20 世纪 60 年代中期，这件作品极为可贵地传递了一派清新温暖的气息，深深地打动着人心。

名 家 名 篇

中西方传统雕塑历程

廖卫东

作为造型艺术之一,雕塑艺术主要通过形体的实物塑造和空间表达来反映现实、映照精神需求。雕塑艺术不是独立存在的,它的产生和发展与其他人类文化与艺术形式一样,与我们的生产生活、时代发展息息相关。不同时代的宗教、社会哲学以及意识形态等不仅影响并决定着雕塑艺术的发展,也使得雕塑这个客观实体存在相对长久的艺术形态不断地出现在大众的视野中。从旧石器时代粗糙的原始骨雕、陶雕等简陋雕塑雏形,到东、西方古代雕塑,到近现代雕塑,雕塑以可视、可触、静态的三维物体形态存在于众多艺术形式之中。

在相当长的一段时间里,西方古代雕塑主要是为巫术、图腾与宗教服务的,其造型形态概括简约、表达直白。在美洲,玛雅文化萌芽于公元前1500年至公元300年,并在继承中美洲文化传统的基础上逐步发展壮大。玛雅文化特别注重建筑的营造,建造了许多宏伟的殿堂、神庙以及巨大的石碑,设计并制作了非常多的大型雕塑,有些遗存至今,仍然具有震撼人心的艺术效果。进入16世纪,阿兹特克王朝衰败并被西班牙人武力征服,剽悍的西班牙人不断向南掠夺,统治了整个秘鲁,也就是所谓印加文化的发源地。西班牙的统治为印加文化带来了些许巴洛克风格的艺术文化,其间创作出气势蓬勃、体量庞大的雕塑。

艺术

在整个非洲文化艺术发展史中，木雕是最主要的雕塑艺术表现形式之一，具有举足轻重的地位。当然也有极少量使用金属、石材和陶瓷等材料的雕刻。非洲雕塑从创作类型上大致可分为两大类：一类称之为民间美术，创作灵感多产生于劳动人民的生产、生活场景，题材内容也有表现宗教、巫法等方面的；另一类为宫廷美术，主要服务于统治阶级以表现其奢华浮夸的生活。古埃及文化，是非洲文化长河中最耀眼的支流，古埃及的雕塑艺术与建筑做到了巧妙结合，完美地表现内容叙事的同时亦完成了艺术创新上的突破，达到前所未有的高度。雕刻家将雕刻的立体厚度与绘画中的线条进行艺术配搭，这样既压缩了雕刻自身的体积，还达到了自然的透视效果，使建筑物上的浮雕与建筑自身协调一致，形成了圆雕、浮雕与建筑相结合的创作方式。大洋洲在文化和艺术创作方面有着很多相通之处，比如早期大洋洲的美术、雕塑也是为宗教、巫术以及社会需要服务，具有简单直白的表达与概括抽象的造型，其中最著名的雕塑就是大洋洲复活节岛上的巨大石像，神秘又震撼。

欧洲古典时期的雕塑具有浓郁的人文主义气息，它是思辨精神下产生的新美术形式，深刻影响了后来整个西方美术的发展。古希腊雕塑家用手中的石雕作品，开启了雕塑古典时期的序幕。他们最大的贡献是形成了人体雕塑的重要创作方法——对立均衡原则，他们更加注重人体解剖结构的研究与应用，使自己的作品呈现出更多的活力和灵气，达到了艺术表现上力与美的均衡。与此同时，古典时期的浮雕也取得了很高的艺术成就。18世纪，德国美学家和美术史家温克尔曼曾对西方古典文艺风格作过精彩而恰当的概括，那就是"高贵的单纯和静穆的伟大"。古希腊人是西方古典风格的创立者。这种风格是古希腊的人文主义、现实主义、理性主义以及追求自然与人和谐共生的精神在艺术领域的具体表现。同一时期的古罗马雕塑，虽然在艺术表现形式上深受古希腊的影响，但仍然保持了自身的些许特色，这一点在

肖像雕塑上的表现较为突出。不同于古希腊的完全理想化，古罗马雕塑家更注重客观对象的个性化和差异性。

西方的中世纪时期，从时间跨度上主要指自古典时期结束起、到文艺复兴前那段相对漫长的时期。这个时期西方最主要的特征就是艺术权力被教皇或者教会掌控着，也就形成了我们通常所说的早期基督教美术。这一时期的雕塑，完全背离了追求自然比例和谐的古典法则，转而去寻求一种更适合基督教传播的抽象表现方式。这一表现风格，使得雕塑家创作出来的每个作品甚至同一作品的每个部分都充满了新奇的视觉体验，这一大胆的创新也被后人认为是世界美术史上伟大的哥特式雕塑的先驱。

几乎同一时期，甚至更早一点，与基督教并驾齐驱的另外一种宗教——佛教在古老的东方产生了。佛教诞生在古印度迦毗罗卫国（今尼泊尔境内）。和基督教一样，它的诞生也带动了佛教艺术特别是佛教雕塑的发展。在佛教造像上面，古印度人对造型艺术的探索是立体的、三维的。譬如，他们制作的雕塑形态传达出厚实的分量感，以期达到对三维空间、材料质感的精致表现与震撼的艺术效果。

中华民族的繁衍生息，培育了世界上唯一延绵数千年不断的古老文明。在中华文明肥厚土壤的孕育下，民族艺术等不断发展、演变、提高，逐步形成了完整的艺术体系。中国传统雕塑在中国艺术史上有着举足轻重的地位，它综合体现了中华民族的文化素养、审美意识、思维方式、美学思想和哲学思想，因此带有深厚的民族性。与源远流长的中华文明一样，中国雕塑也有着悠久的历史，理论界普遍认为它在象形文字产生之前就已经广泛存在了，并通过三维立体实物形象，客观真实地记录着中华文明史发展演变的过程，成为向世人讲述中华民族心理情结和民族审美的无声实物课本。我国传统雕塑是古代工匠艺人们的杰出创造，它所表现的风格立意、表现手法、文化底蕴以及积累形成的一系列艺术创作的理论和经验，与西方雕塑相比可以说大

相径庭，同时也是独具一格、熠熠生辉的。追求"神似更甚于形似"是中国雕塑的艺术精髓，这与中国绘画中"以形写神"有着异曲同工之妙。尤其是在世界的目光越来越多地聚焦中国传统文化的当下，深入挖掘并弘扬中国雕塑独特的传统表现手法，讲述中华传统雕塑故事，对于探索中华文化根脉以及指引现代艺术创作都有着极其重要的参考价值和现实意义。

如上所述，"神似更甚于形似"即"写意传神"，是中华传统雕塑的鲜明特点。从产生发展过程看，"写意传神"特色的形成完全是受到了传统绘画的影响，从而使对雕塑艺术的评判也带有了明显的传统绘画特征。早期雕塑作品往往不注重体积与空间的比例关系，不习惯于深究作品的真实形态和细节，更多的是关注整体气势、神韵的把握，更加侧重于由外在形象所表达的作者感受。这种手法所表现出来的浓郁的民族特点，既符合中国人感性的审美心理和内在的民族个性，也达到通过一连串遐想，将人们的视觉引向一个新的艺术世界的目的。在题材内容、形式风格、雕塑技法，以及所使用的材质方面，中国古代雕塑不仅具有浓郁的民族特点，还带有鲜明的时代特色。譬如，秦汉雕塑普遍粗浑、雄大，魏晋雕塑儒雅、洒脱，到了唐宋则造型更加丰富、端庄秀丽了。但它们都有一个共性，很少像古希腊、古罗马雕塑那样，符合现实中物体的真实样子。

参 考 文 献

[1] 许正龙. 雕塑概论[M]. 北京：清华大学出版社，2011.
[2] 邵大箴. 西方现代雕塑10讲[M]. 南宁：广西美术出版社，2002.
[3] 温洋. 公共雕塑[M]. 北京：机械工业出版社，2006.
[4] 王宁宇. 雕塑艺术[M]. 太原：山西教育出版社，2008.
[5] 王朝闻. 雕塑美学[M]. 北京：生活·读书·新知三联书店，2012.
[6] 张荣生. 西方现代雕塑[M]. 济南：山东美术出版社，2009.
[7] 汤兆基. 雕塑[M]. 郑州：大象出版社，2005.

[8] 梁思成. 中国雕塑史 [M]. 北京：生活·读书·新知三联书店，2011.

[9] 李勇. 世界雕塑史话 [M]. 北京：国际文化出版公司，2000.

[10] 汝信. 西方雕塑艺术史 [M]. 银川：宁夏人民出版社，2000.

[11] 廖卫东. 中西方传统雕塑比较 [M]. 济南：山东友谊出版社，2020.

6　建　筑

　　其实，日常生活里，或者在旅行的日子里，你穿过的大街小巷，踏过的每个广场，喝过的喷泉水，休憩的朱亭，每个空间都是各种建筑文化的累积，每个你休息过、住过、走过、看过的实体物，大都是建筑文化的形式。

6 建筑

建筑是什么

建筑是建筑物与构筑物的总称，是人们为了满足社会生活需要，利用所掌握的物质技术手段，并运用一定的科学规律、风水理念和美学法则创造的人工环境。根据罗马时代的建筑家维特鲁威所著的现存最早的建筑理论书籍《建筑十书》的记载，建筑包含的要素应兼备实用、坚固、美观的特点，为了实现这些特点，应确立艺术的且科学的观点。

建筑是如何创作的

一、结　构

1. 桁架结构

桁架结构是指由若干直杆在其两端用铰链连接而成的结构。桁架作为承重结构，其基本原理来自三角形的稳定结构。桁架结构的优点是受力合理、计算简单、施工方便、适应性强，对支座没有横向推力，因而在结构工程中应用广泛。

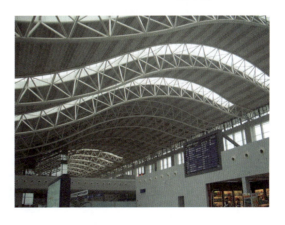

机场航站楼桁架结构

2. 网架结构

网架是一种新型的结构，它是由许多杆件按照某种有规律的几何图形通过节点连接起来的网状结构，但其实质可看作格构化的板，将板的厚度增加，同时实现格构化处理，就形成了网架结构。

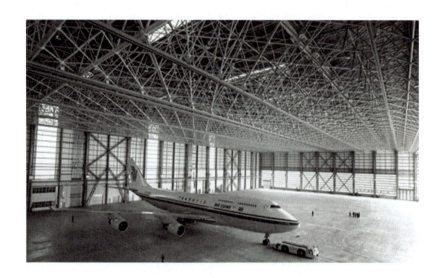

北京首都国际机场A380机库工程建筑面积6.4万平方米，是目前世界最大的飞机维修库。该工程钢网架总面积4.1万平方米，总质量1万余吨

3. 拱结构

拱是一种十分古老而现代仍在大量应用的结构形式。它是主要受轴向力为主的结构，这对于混凝土、砖、石等抗压强度较高的材料是十分适宜的，它可充分利用这些材料抗压强度高的特点，避免它们抗拉强度低的缺点，因而在很早以前的古代，拱就得到了广泛的应用。拱式结构最初应用于桥梁结构中，在混凝土材料出现后，又逐渐广泛应用于大跨度房屋建筑中。

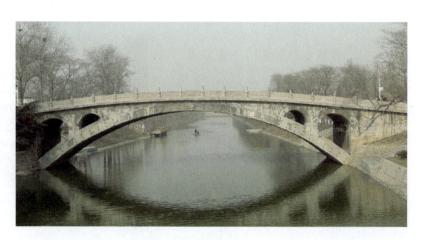

赵州桥又称安济桥，坐落在河北省赵县洨河上，横跨在37米多宽的河面。赵州桥建于隋朝，由著名匠师李春设计建造，是当今世界上现存最古老的、保存最完整的古代单孔敞肩石拱桥

6 建筑

4. 壳结构

薄壳在自然界中十分丰富,如蛋壳、果壳、甲鱼壳、蚌壳等,它们的形态变化万千,曲线优美,且厚度之薄,用料之少,而结构之坚硬,着实让人惊叹。在日常生活中也有许多薄壳的应用,如碗、灯泡、安全帽、飞机等,它们都是以最少的材料构成特定的使用空间,并具有一定的强度和刚度。之所以薄壳结构在建筑中得以广泛应用,是因为薄壳结构具有优越的受力性能和丰富多变的造型。

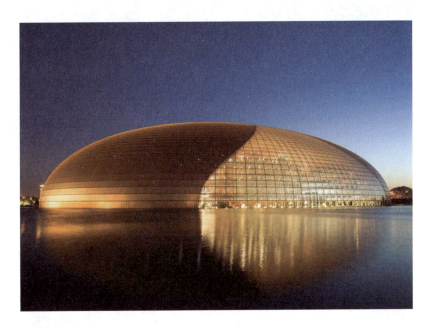

国家大剧院中心建筑为半椭球形壳结构,东西长轴212.2米,南北短轴143.64米,高为46.68米,地下最深32.50米,周长达600余米。整个壳体风格简约大气,其表面由18398块钛金属板和1226块超白透明玻璃共同组成,两种材质经巧妙拼接呈现出唯美的曲线,营造出舞台帷幕徐徐拉开的视觉效果

5. 悬索结构

悬索结构是最古老的结构形式之一,它最早应用于桥梁工程中。近代的悬索桥,如建成于1937年的美国加州金门大桥,主跨达到1280米。巨型钢塔耸立在大桥南北两侧,塔顶端用两根直径各为92.7厘米、重2.45万吨的钢缆相连,钢缆中点下垂,几乎接近桥身,钢缆和桥身之间用一根根细钢绳连接起来。大跨度悬索结构在建筑工程中的广泛应用只有几十年的历史。由于悬索结构的承重钢索受拉力能力强,能够充分发挥其强度优势,并跨越很大的跨度,故主要用于大跨度的体育馆、展览馆、桥梁等大型公共建筑中。悬索结构的跨越距离在各种大跨度结构体系中为最大。

金门大桥是旧金山的象征，其北端连接北加利福尼亚，南端连接旧金山半岛

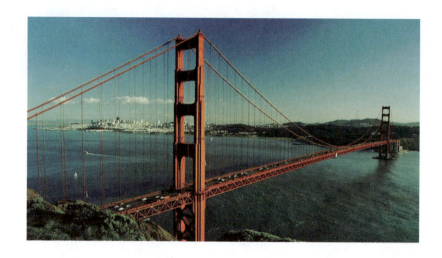

6. 膜结构

膜是一种古老的结构形式，其造型在自然界中常见，如水泡。在日常生活中也有许多应用膜的实例，如气球、游泳救生圈、帆、帐篷等。作为建筑屋盖结构，帐篷是最古老的空间张力膜结构，直至今天仍为人们所喜爱。膜结构是建筑与结构完美结合的一种结构体系，已大量应用于博览中心、体育场、收费站等公共建筑。

水立方的内外立面膜结构共由3065个气枕组成，覆盖面积达到10万平方米，展开面积达到26万平方米，是世界上规模最大的膜结构工程，也是唯一一个完全由膜结构来进行全封闭的大型公共建筑

7. 柱梁结构

柱梁结构由立体支撑柱及横盖它们之间的水平横梁构成。这种建筑结构传统的材料是石头，由于石材抗拉强度较低，所以这种结构的空间就很有限。柱梁结构比较原始的例子就是英国的巨石阵。古希腊

6　建　筑

人对这种结构进行了精细加工后出现了著名的柱梁结构的杰作——帕特农神庙。

巨石阵建筑群位于一个空旷的原野上，占地大约11公顷，主要由许多整块的蓝砂岩组成，每块约重50吨。这些石柱排成圆形，最高的石柱高达10米，不少横架在两根竖直的石柱上

二、材　料

1. 玻璃

玻璃具有良好的光学性能和化学稳定性，在建筑中用途非常广泛，具有采光、保温、隔热、装饰和防护等多种功能，是继水泥和钢材之后的第三大建筑材料。玻璃的诞生源自大自然的恩赐，最初由火山喷发物凝固而成。大约在4世纪，罗马人开始把玻璃应用在门窗上，到13世纪，意大利的玻璃制造技术已经非常发达。为了保守秘密，意大利的玻璃工匠被集中到孤岛上，一生不准离开。正是由于玻璃的出现，人们不再使用风干的动物皮囊、木板、帆布和纸张等作为遮蔽窗洞的材料。玻璃的使用可以保证封闭的同时引入室外的光线与景色，建筑的质量与舒适性达到新水准。

美国达拉斯感恩节教堂螺旋塔被称为"荣耀之窗"的彩色玻璃天窗，是世界最大的彩色玻璃窗之一

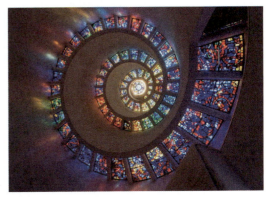

97

《建筑十书》

《建筑十书》是西方古代保留至今唯一最完整的古典建筑典籍，于公元前27年由古罗马建筑师维特鲁威著，约于公元前14年出版。全书分十卷，内容包括建筑教育、城市规划和建筑设计原理、建筑材料、建筑构造做法、施工工艺、施工机械和设备等。书中记载了大量建筑实践经验，阐述了建筑科学的基本理论。在文艺复兴时期颇有影响，对十八九世纪中的古典复兴主义也有所启发，至今仍是一部具有参考价值的建筑科学全书。

《建筑十书》的作者维特鲁威是公元前1世纪后期的一位罗马工程师，全名为马可·维特鲁威。维特鲁威出身富有家庭，受过良好的文化和工程技术方面的教育，早年先后在恺撒和屋大维麾下从军，在直属军事工程单位中工作，受到屋大维的眷顾和支持，并因建筑著作而受到嘉奖。他是一位"希腊学"的学者，熟悉希腊语，能直接阅读有关文献。他的学识渊博，通晓建筑、市政、机械和军工等项技术，也钻研过几何学、物理学、天文学、哲学、历史、美学、音乐等方面的知识。《建筑十书》的成就如下。

第一，它奠定了欧洲建筑科学的基本体系。

第二，它十分系统地总结了希腊和早期罗马建筑的实践经验。

第三，维特鲁威相当全面地建立了城市规划和建筑设计的基本原理，以及各类建筑物的设计原理。

第四，维特鲁威按照古希腊的传统，把理性原则和直观感受结合起来，把理性化的美和现实生活中的美结合起来，论述了一些基本的建筑艺术原理。维特鲁威对建筑美的研究，始终联系着建筑物的性质、位置、环境、大小、观赏条件以及实用、经济等，注意根据各种情况而修正规则，并非教条式地死守规则。

2．金属

金属是当代重要的建筑材料之一，广泛应用于建筑结构、设备、造型和装修等领域。建筑中常用的金属材料有铁、钢、不锈钢、铝、铜、锌、钛以及这些金属的合金。与传统石材相比，金属材料具有很多优势。金属材料强度高，延展性好，材质均匀，耐久性和耐候性非常好。人类在建筑中应用金属材料的历史非常悠久，但早期大多数限于装饰构件、窗格、防水层、避雷针以及少量的建筑支撑构件等。西方工业革命后，重工业的发展使得以铁为主的金属能够广泛应用于建筑中。金属材料在建筑结构中的应用极大地推动了高层建筑的诞生与发展。现代高层建筑之父詹尼设计的10层高的芝加哥家庭保险公司大楼采用了铸铁框架结构，是世界上第一幢按现代钢框架结构原理建造的高层建筑，揭开了人类建筑发展新的一页。

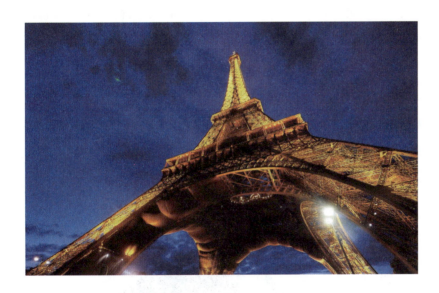

埃菲尔铁塔高300米，天线高24米，总高324米，铁塔是由很多分散的钢铁构件组成的——看起来就像一堆模型的组件。钢铁构件有18038个，重达10000吨，施工时共钻孔700万个，使用铆钉250万个。除了四个脚是用钢筋水泥之外，全部由钢铁构成，总重7000吨

3．木材

木材是一种天然建筑材料。树木砍伐后，经初步加工，即可供建筑房屋使用。木材比重较轻，对于建筑结构的要求相对较低。木材质地较软，易于加工。木材是一种暖性材料，用木材建造的空间，使人感到亲切温馨。木材的生长较慢，传统的使用方式会对森林造成破坏。

唐代杜牧的《阿房宫赋》曾这样描述秦代的建筑活动："六王毕，四海一，蜀山兀，阿房出"，由此可见，建造一座宫殿群对自然植被破坏之大。人类使用木材建造房屋的历史非常悠久。中国数千年前就把木材作为主要建筑材料，并发展出井干式、穿半式、叠梁式等各具特色且完整成熟的木构体系，以及斗拱这一充分发挥了木材性能的建筑构件。希腊早期的庙宇和宫殿，曾采用木质结构，并创造性用陶片来保护木架构，后来木架构才逐渐被砖石结构取代。古罗马建筑师维特鲁威在《建筑十书》中，对木材做了详细介绍，分析了砍伐树木的最佳季节、砍伐的方法以及不同种类木材的特性。这说明罗马时代已经大量应用木材建筑房屋。

4．水泥与混凝土

水泥属于水硬性胶凝材料，加水搅拌成浆体后在空气或水中硬化，变成坚硬的石状体。将水泥和砂、石等散粒材料胶结可以制成砂浆或混凝土，广泛应用于土木建筑和水利工程。混凝土起初用来填充建筑的缝隙，如台阶、墙体等部位石材结合不够紧密的地方。大约公元前 2 世纪，混凝土开始成为独立的建筑材料，至公元前 1 世纪中叶，天然混凝土在拱券结构中几乎取代了石材，建筑从墙角到拱顶都使用天然混凝土浇筑为整体。混凝土本身并无固定的形状，又是现场浇筑，因此可以根据需要塑造出很多自由的造型，这正是其魅力所在。

朗香教堂位于法国东部索恩地区距瑞士边界几千米的浮日山区，坐落于一座小山顶上，由法国建筑大师勒·柯布西耶（Le Corbusier）设计建造的一件混凝土式的"雕塑"作品。朗香教堂的设计对现代建筑的发展产生了重要影响，被誉为 20 世纪最为震撼、最具有表现力的建筑

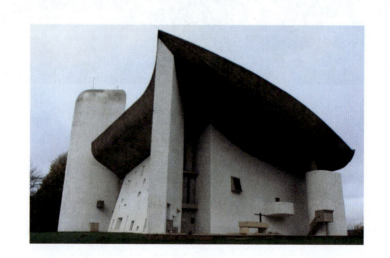

6 建 筑

5．石材

人类很早就已经开始使用石材来建造房屋，天然石材的开采、加工、贸易和使用是一项古老的活动，贯穿于整个人类文明史。早在公元前 4000 年，人类还在用石头做工具的时代，古埃及人就开始使用光滑的大块花岗岩石板铺装地面。古希腊时期，人们已经开始大量使用石材制作建筑的主要构件，至公元前 5 世纪逐步达到成熟，形成了石构建筑的基本形制及其梁柱结构构件和艺术形象的整体系统。石材在罗马帝国时期得到更为广泛的应用，并创造出了梁柱与拱券相结合的建筑体系。源自中世纪法国的哥特式建筑使石材建筑艺术又一次达到高峰。至文艺复兴时期，古典建筑的构图原则重新得到重视，并将石材的表现力延伸到室内空间的塑造，取得了令人震撼的艺术效果。

6．砖和陶瓷

砖是一种古老的建筑材料。一块块小小的砖反复叠砌可以建成一座宏伟的城市，砖在建筑历史中具有不可替代的价值。最早的砖以黏土为原料，经过粉碎并由人工或机械压制成形，干燥后经高温烧制而成，其外观呈小尺寸的长方体，由黏结材料砌筑结合成墙体。与砖坯相比，经过烧制的砖在强度和耐水性能等方面都有了很大的提高。泥土制成的砖常给人以质朴、温馨的感觉，砌块叠砌而成的墙面容易形成一种秩序感很强的图案化效果。

建筑陶瓷指土木建筑工程中所用的各种陶瓷制品。建筑陶瓷质地均匀，构造致密，有较高强度和硬度，耐水、耐磨、耐化学腐蚀，易于清洁，耐久性好，色彩丰富，可在表面设计出各种图案，广泛应用于内外建筑装饰、地面铺装、卫生洁具和设备管道等处。

7．塑料及膜材料

塑料制品是最常用的合成高分子建筑材料，它是以合成或天然高分子有机化合物为主要原料，在一定条件下塑化成形，且在高温下保持产品形状不变的材料。建筑用塑料的密度低，比常用的混凝土和钢材轻，有利于减轻建筑自身荷载。建筑塑料保温性能好，比强度较高，具有抗腐蚀、绝缘等特性，是重要的建筑材料。

艺术

慕尼黑安联球场不同寻常的表面由2874个菱形膜结构构成，膜结构具有自清洁，防火、防水以及隔热性能，里边保持350帕的气压。每个膜结构都可以在夜间被照射成红、蓝、白三色，分别对应于拜仁、1860以及德国国家队的队服颜色

在建筑中应用膜结构的历史比我们通常认为的要久远得多。远古时代，人们就开始用树木做成圆锥形支架，再把树皮或兽皮固定在支架上而制成帐篷。现代膜结构建筑始于1970年大阪世博会，这一届世博会的美国馆和富士馆都采用了膜结构。

如何欣赏建筑

一、空　间

空间是建筑的"灵魂"，体现了虚、无、围、透的辩证关系。空间即实体围合而成的"空"，也就是什么都没有。建筑着眼于空间，而不是围合的墙、地、顶及四壁等。建筑空间作为一种立体的空间，显然具有长、宽、高三个维度，为了描述人在建筑空间中必须花费一定的时间才能展开生活行为，人们在建筑空间的维度上又加上了作为第四维度的时间。建筑空间的基本组合在设计中是一个很重要的问题，决定着设计的成败。建筑基本上都是由多个带有不同功能特性的空间

组合而成的，建筑空间同客观世界的一切事物和现象一样，不是偶然和混乱的堆积，而是有结构、有系统和有层次的。

二、环　　境

建筑的外部环境一般由道路、边界、区域、节点、标志物等构成，建筑在设计建造过程中，将要受到自然因素、市政因素、人文因素、风俗习惯、规划因素、法规因素及技术经济因素的影响。建筑在各个环境因素影响下，应该在坚持经济、合理、实用、美观的原则，与生态环境及其他建筑群体相协调。

三亚凤凰岛七星级酒店设计师将酒店深入海岸，使该建筑群增添了海岸的活力。该建筑群注重建筑与环境的对话交流，主体建筑造型糅合海洋和生态元素，塑造了一组另类而具个性的标志性建筑

三、功　　能

古罗马建筑理论家维特鲁威在《建筑十书》中提出的适用、坚固、美观，其中"适用"指的就是建筑的功能。功能主义建筑的先驱，美国芝加哥学派建筑师沙利文在19世纪末提出了"形式追随功能的一致性"。可以说，功能的组织和设计是建筑设计的核心内容之一。抓住建筑的主要功能，使建筑适当地满足人们对其使用功能和精神功能的需求，是建筑设计师进行建筑设计工作的主要内容之一。

四、技　　术

　　建筑空间和建筑造型的构成要以一定的工程技术为手段，一定功能必须要有与之相适应的空间形式。然而，能否获得某种形式的空间，主要取决于工程结构和技术的发展水平。如古希腊就曾经出现过戏剧活动，那时已经具有建造剧场的要求，可是由于技术条件的限制，人们不能获得容纳数千人的巨大空间，因而剧场只能采取露天的形式。可见，功能与空间形式的矛盾从某种意义上表现为功能与结构之间的矛盾。

五、形　　态

　　建筑形态是以实体和平面造型的形式呈现出来的，是一种人工创造的物质形态。公共建筑看上去就要像公共建筑，住宅看上去就要像住宅，而纪念性建筑看上去就要有纪念性，这是对建筑形态最基本的要求。

中国台湾台中会展中心，2007年由北京 MAD 事务所设计，建筑表面模拟褶皱状"山体"意象，既模糊了建筑、景观和城市公共空间的界限，塑造了独特的形体，也使得建筑表面本身成为一个具有独立性的审美对象

建筑作品赏析

一、古埃及、古希腊及古罗马建筑

1. 胡夫金字塔

胡夫金字塔位于埃及首都开罗近郊的吉萨高地,建于埃及第四王朝的次任法老胡夫统治时期(约公元前 2670 年),是埃及现存规模最大的金字塔,主体用花岗岩堆砌而成。

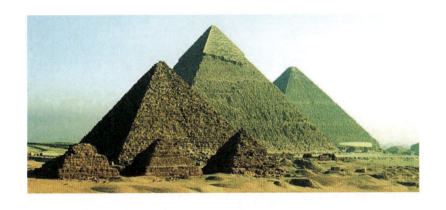

胡夫金字塔

2. 帕特农神庙

帕特农神庙建于公元前 448—前 437 年,是希腊祭祀诸神之庙,以祭祀雅典娜女神为主,又称"雅典娜神庙"。这座神庙代表了全希腊建筑艺术的最高水平,神庙位于雅典卫城的中央,精美的比例使其成为世界上最美的建筑之一。在神庙内部中央存放着一尊黄金象牙镶嵌的全希腊最高大的雅典娜女神像。唯一的光源是从巨大的青铜门照入神庙内的。由高达 10.4 米的多立克柱子围成的围廊将矩形殿身分割成两部分。

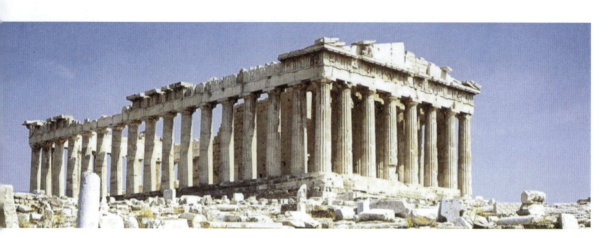

帕特农神庙

3. 罗马万神庙

　　罗马万神庙是世界上最大的一座集宗教及民用合二为一的建筑。万神庙的入口是一座3排8柱式科林斯门廊，原来是朝向一座长方形的柱式神庙庭院。万神庙的穹庐内壁向我们展示了一个完美的半球形并以宝石紫色斑岩、花岗岩和大理石等装饰。当青铜门关闭，进入神庙内的唯一光源就是位于穹庐顶部中央开着的一个大天窗射入的自然光。日月轮回，光影在庙宇内移动，宛如天文时钟指针一般。此外，每当雨水自由地从天窗落入，这里又形成另一幅美丽的图画。

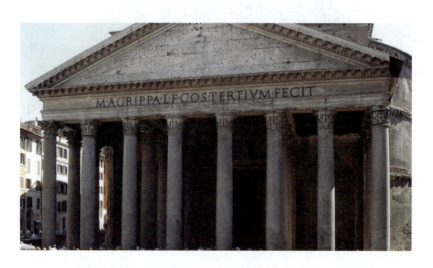

6 建 筑

二、亚洲早期建筑

1. 泰姬陵

泰姬陵位于印度新德里 200 千米外的北方城邦阿格拉城亚穆河右侧，是莫卧儿王朝第五代皇帝沙·贾汗为了纪念他已故皇后姬蔓·芭奴而建立的陵墓。泰姬陵由殿堂、钟楼、尖塔、水池等构成，建筑全部采用白色大理石，并用玻璃、玛瑙加以镶嵌，绚丽无比，有极高的艺术价值。

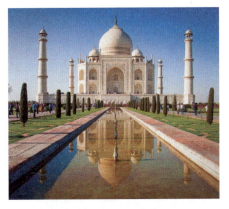

泰姬陵

2. 故宫

故宫位于北京市中心，是明成祖朱棣夺取帝位迁都北京时在元大都宫殿的基础上仿南京皇宫所建，是明、清两朝的皇宫，是无与伦比的古代建筑杰作。建筑群沿南北中轴线展开，平面布局以大殿（太和殿）为主体，取左右对称方式排列诸殿堂、楼阁、台榭、廊庑、亭轩等建筑。色彩上，故宫主要建筑均采用黄色琉璃瓦屋顶，柱子和门窗用朱红色，檐下阴影部分采用青绿色并略带金色，台基采用沉稳肃穆的白色，在阳光照射下，各个殿宇显得富丽堂皇。

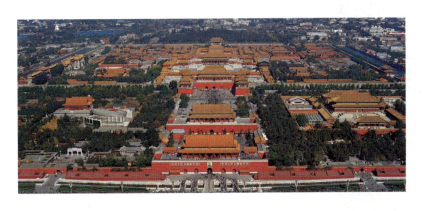

故宫

三、欧洲中世纪建筑

1. 巴黎圣母院

巴黎圣母院是哥特式建筑新表现形式的最佳典范，建造的时候，几乎当时所有的先进技术都被应用于建设中。中殿的拱顶高达 30 米，一层又一层的交叉拱肋不仅是建筑结构布局，还提供了一种强烈的视觉统一效果。教堂外部，首次采用了飞扶壁的建筑元素，使得上层可以开辟大量的天窗，为内部提供丰富的光线。以一个巨大玫瑰窗为主导的正立面简洁有序并镶嵌有雕像，采用了左右对称的严整布局形式。

巴黎圣母院

2. 圣索菲亚大教堂

圣索菲亚大教堂是公元 325 年，君士坦丁大帝为了朝拜智慧之神而建造。教堂的正顶上是一个很大的穹顶，圆顶直径大约有 32 米，距地面高约 56 米，圆顶下有 40 个拱形窗户，当光线透过这些窗户时，巨大的圆顶就像飘浮在半空中一样。圣索菲亚大教堂的艺术价值不仅体现在建筑形式的美感方面，材料的运用也非常有特色。教堂没有太多的雕刻，但注重马赛克的运用，华丽的马赛克以及大理石柱子和教堂内部的装饰共同形成了它的艺术价值。

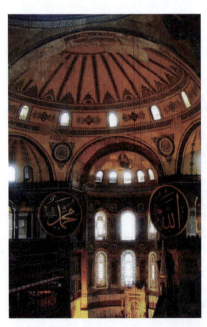

圣索菲亚大教堂

6 建　筑

四、近、现代建筑

1. 凡尔赛宫

凡尔赛宫位于法国巴黎的凡尔赛镇，它作为法兰西宫廷长达107年（1682—1789）。孟莎设计的凡尔赛宫正立面采用了标准的古典主义三段式手法，建筑立面同整个园林一样是轴对称形式，整个建筑看上去雄伟庄严、华丽，充满逻辑性。宫殿主体长达700多米，以王宫为中心，两翼分布着宫室、教堂和剧院。园中水源是引自几千米外的河流，在凡尔赛宫自西向东伸展3000米的中轴线上分布着十字形水渠、阿波罗水池、雕塑、喷泉、花坛草坪等景观。

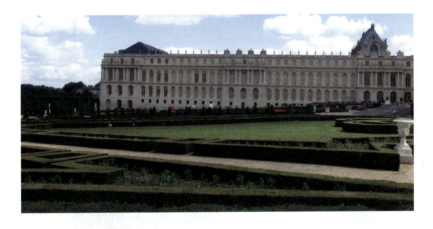

凡尔赛宫

2. 包豪斯学校

包豪斯学校是1926年德国魏玛市建成的一所建筑工艺学校，校舍由教学楼、生活用房和学生宿舍三部分组成。包豪斯突破了传统学校建筑的庄严和对称设计手法，通过功能分区使建筑呈现不对称的箱体组合，各个部分大小、高低、形式和方向各不相同，没有主次之分。建筑师创造性地运用现代建筑设计手法，从建筑物的实用功能出发，按各部分的使用要求及其相互关系规定各自的位置和形式，利用钢筋、混凝土和玻璃等新材料以突出材料的本色美。

包豪斯学校

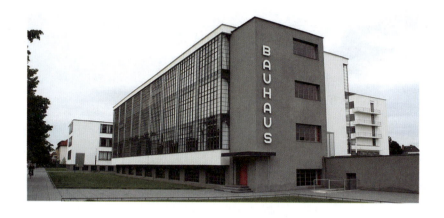

五、后现代主义建筑

1. 波特兰市市政厅

波特兰市市政厅位于美国俄勒冈州波特兰市中心，建成于1982年，大楼建成后在社会上引起强烈反响，斥责与褒奖之声此起彼伏，被视为后现代主义建筑的奠基作品之一。建筑最接近大众的活动区域安排在基座里，基座以绿色的骑楼形式象征波特兰市多雨气候和常年绿草如茵的自然环境。市政机构设置在中段，立面的大面积玻璃幕墙既接收光线又可反射城市景象，象征着市政活动的公众聚集特征。

波特兰市市政厅

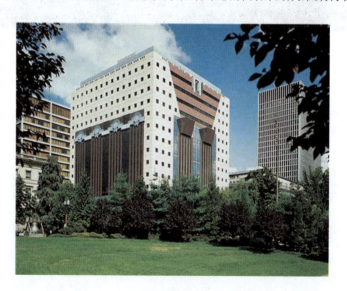

2. 中央电视台新大楼

中央电视台新大楼位于北京市朝阳区,地处CBD中心区。从技术上讲,建筑存在很大难度,两座竖立塔楼向内倾斜,且倾角很大,塔楼之间被横向结构连接起来,总体形成一个闭合的环,这样一种回旋结构在建筑界没有现成的施工规范可循,而这个结构带来最大的问题就是自重。这种大胆创新的结构组织形式,既是"适应性"的表现,也是对建筑界传统观念的挑战。

中央电视台新大楼

名家名篇

中国建筑的特征

梁思成

中国的建筑体系是在世界各民族数千年文化史中一个独特的建筑体系。它是中华民族数千年来世代经验的累积所创造的。这个体系分布到很广大的地区:西起葱岭,东至日本、朝鲜,南至越南、缅甸,

北至黑龙江，包括蒙古在内。这些地区的建筑和中国中心地区的建筑，或是同属于一个体系，或是大同小异，如弟兄之同属于一家的关系。

考古学家所发掘的殷代遗址证明，至迟在公元前15世纪，这个独特的体系已经基本上形成了，它的基本特征一直保留到了最近代。3500年来，中国世世代代的劳动人民发展了这个体系的特长，不断地在技术上和艺术上把它提高，达到了高度水平，取得了辉煌成就。

中国建筑的基本特征可以概括为下列9点。

（一）个别的建筑物，一般地由3个主要部分构成：下部的台基，中间的房屋本身和上部翼状伸展的屋顶。

（二）在平面布置上，中国所称为一"所"房子是由若干座这种建筑物以及一些联系性的建筑物，如回廊、抱厦、厢房、耳房、过厅等，围绕着一个或若干个庭院或天井建造而成的。在这种布置中，往往左右均齐对称，构成显著的轴线。这同一原则，也常应用在城市规划上。主要的房屋一般地都采取向南的方向，以取得最多的阳光。这样的庭院或天井里虽然往往也种植树木花草，但主要部分一般地都有砖石墁地，成为日常生活所常用的一种户外的空间，我们也可以说它是很好的"户外起居室"。

（三）这个体系以木材结构为它的主要结构方法。这就是说，房身部分是以木材做立柱和横梁，成为一副梁架。每一副梁架有两根立柱和两层以上的横梁。每两副梁架之间用枋、檩之类的横木把它们互相牵搭起来，就成了"间"的主要构架，以承托上面的重量。

两柱之间也常用墙壁，但墙壁并不负重，只是像"帷幕"一样，用以隔断内外，或分划内部空间而已。因此，门窗的位置和处理都极自由，由全部用墙壁至全部开门窗，乃至既没有墙壁也没有门窗（如凉亭），都不妨碍负重的问题；房顶或上层楼板的重量总是由柱承担的。这种框架结构的原则直到现代的钢筋混凝土构架或钢骨架的结构才被应用，而我们中国建筑在3000多年前就具备了这个优点，并且恰好为中国将来的新建筑在使用新的材料与技术的问题上具备了极有利的条件。

6 建筑

（四）斗拱：在一副梁架上，在立柱和横梁交接处，在柱头上加上一层层逐渐挑出的称作"拱"的弓形短木，两层拱之间用称作斗的斗形方木块垫着。这种用拱和斗综合构成的单位叫作"斗拱"。它是用以减少立柱和横梁交接处的剪力，以减少梁的折断之可能的。更早，它还是用以加固两条横木接榫的，先是用一个斗，上加一块略似拱形的"替木"。斗拱也可以由柱头挑出去承托上面其他结构，最显著的如屋檐，上层楼外的"平坐"（露台），屋子内部的楼井、栏杆等。斗拱的装饰性很早就被发现，不但在木构上得到了巨大的发展，并且在砖石建筑上也充分应用，它成为中国建筑中最显著的特征之一。

（五）举折，举架：梁架上的梁是多层的；上一层总比下一层短；两层之间的矮柱（或柁墩）总是逐渐加高的。这叫作"举架"。屋顶的坡度就随着这举架，由下段的檐部缓和的坡度逐步增高为近屋脊处的陡斜，成了缓和的弯曲面。

（六）屋顶在中国建筑中素来占着极其重要的位置。它的瓦面是弯曲的，已如上面所说。当屋顶是四面坡的时候，屋顶的四角也就是翘起的。它的壮丽的装饰性也很早就被发现而予以利用了。在其他体系建筑中，屋顶素来是不受重视的部分，除掉穹隆顶得到特别处理之外，一般坡顶都是草草处理，生硬无趣，甚至用女儿墙把它隐藏起来。但在中国，古代智慧的匠师们很早就发挥了屋顶部分的巨大的装饰性。在《诗经》里就有"如鸟斯革""如翚斯飞"的句子来歌颂像翼舒展的屋顶和出檐。《诗经》开了端，两汉以来许多诗词歌赋中就有更多叙述屋子顶部和它的各种装饰的词句。这证明屋顶不但是几千年来广大人民所喜闻乐见的，并且是我们民族所最骄傲的成就。它的发展成为中国建筑中最主要的特征之一。

（七）大胆地用朱红作为大建筑物屋身的主要颜色，用在柱、门窗和墙壁上，并且用彩色绘画图案来装饰木构架的上部结构，如额枋、梁架、柱头和斗拱，无论外部内部都如此。在使用颜色上，中国建筑是世界各建筑体系中最大胆的。

（八）在木结构建筑中，所有构件交接的部分都大半露出，在它

们外表形状上稍稍加工，使其成为建筑本身的装饰部分。例如：梁头做成"桃尖梁头"或"蚂蚱头"；额枋出头做成"霸王拳"；昂的下端做成"昂嘴"，上端做成"六分头"或"菊花头"；将几层昂的上段固定在一起的横木做成"三福云"等等；或如整组的斗拱和门窗上的刻花图案、门环、角叶，乃至如屋脊、脊吻、瓦当等都属于这一类。它们都是结构部分，经过这样的加工而取得了高度装饰的效果。

（九）在建筑材料中，大量使用有色琉璃砖瓦；尽量利用各色油漆的装饰潜力。木上刻花，石面上做装饰浮雕，砖墙上也加雕刻。这些也都是中国建筑体系的特征。

这一切特点都有一定的风格和手法，为匠师们所遵守，为人民所承认，我们可以叫它作中国建筑的"文法"。建筑和语言文字一样，一个民族总是创造出他们世世代代所喜爱、因而沿用的惯例，成了法式。在西方，希腊、罗马体系创造了它们的"五种典范"（所谓五种典范即通常所说的塔什干、陶立克、爱奥尼克、科林斯、混合式五种柱式）。成为它们建筑的法式。中国建筑怎样砍割并组织木材成为梁架，成为斗拱，成为一"间"，成为个别建筑物的框架，怎样用举架的公式求得屋顶的曲面和曲线轮廓；怎样结束瓦顶；怎样求得台基、台阶、栏杆的比例；怎样切削生硬的结构部分，使同时成为柔和的、曲面的、图案型的装饰物；怎样布置并联系各种不同的个别建筑，组成庭院；这都是我们建筑上两三千年沿用并发展下来的惯例法式。无论每种具体的实物怎样地千变万化，它们都遵循着那些法式。构件与构件之间，构件和它们的加工处理装饰，个别建筑物与个别建筑物之间，都有一定的处理方法和相互关系，所以我们说它是一种建筑上的"文法"。至如梁、柱、枋、檩、门、窗、墙、瓦、槛、阶、栏杆、隔扇、斗拱、正脊、垂脊、正吻、戗兽、正房、厢房、游廊、庭院、夹道等等，那就是我们建筑上的"词汇"，是构成一座或一组建筑的不可少的构件和因素。

这种"文法"有一定的拘束性，但同时也有极大的运用的灵活性，能有多样性的表现。也如同作文章一样，在文法的拘束性之下，仍可

以有许多体裁，有多样性的创作，如文章之有诗、词、歌、赋、论著、散文、小说等。建筑的"文章"也可因不同的命题，有"大文章"或"小品"。大文章如宫殿、庙宇等等；"小品"如山亭、水榭、一轩、一楼。文字上有一面横额，一副对子，纯粹作点缀装饰用的。建筑也有类似的东西，如在路的尽头的一座影壁，或横跨街中心的几座牌楼，等等。它们之所以都是中国建筑，具有共同的中国建筑的特性和特色，就是因为它们都用中国建筑的"词汇"，遵循着中国建筑的"文法"所组织起来的。运用这"文法"的规则，为了不同的需要，可以用极不相同的"词汇"构成极不相同的体形，表达极不相同的情感，解决极不相同的问题，创造极不相同的类型。这种"词汇"和"文法"到底是什么呢？归根说来，它们是从世世代代的劳动人民在长期建筑活动的实践中所累积的经验中提炼出来的，经过千百年的考验，而普遍地受到承认而遵守的规则和惯例。它们是智慧的结晶，是劳动和创造成果的总结。它不是一人一时的创作，它是整个民族和地方的物质和精神条件下的产物。

　　由这"文法"和"词汇"组织而成的这种建筑形式，既经广大人民所接受，为他们所承认、所喜爱，于是原先虽是从木材结构产生的，它们很快地就越过材料的限制，同样地运用到砖石建筑上去，以表现那些建筑物的性质，表达所要表达的情感。这说明为什么在中国无数的建筑上都常常应用原来用在木材结构上的"词汇"和"文法"。这条发展的途径，中国建筑和欧洲、希腊、罗马的古典建筑体系，乃至埃及和两河流域的建筑体系是完全一样的，所不同者，是那些体系很早就舍弃了木材而完全代以砖石为主要材料。在中国，则因很早就创造了先进的科学的梁架结构法，把它发展到高度的艺术和技术水平，所以虽然也发展了砖石建筑，但木框架还同时被采用为主要结构方法。这样的框架实在为我们的新建筑的发展创造了无比的有利条件。

　　在这里，我打算提出一个各民族的建筑之间的"可译性"的问题。

　　如同语言和文学一样，为了同样的需要，为了解决同样的问题，乃至为了表达同样的情感，不同的民族，在不同的时代是可以各自用

自己的"词汇"和"文法"来处理它们的。简单的如台基、栏杆、台阶等等，所要解决的问题基本上是相同的，但多少民族创造了多少形式不同的台基、栏杆和台阶。例如热河普陀拉（今河北省承德市普陀宗乘之庙）的一个窗子，就与无数文艺复兴时代的窗子"内容"完全相同，但是各用不同的"词汇"和"文法"，用自己的形式把这样一句"话"说出来了。又如天坛皇穹宇与罗马的布拉曼提所设计的圆亭子，虽然大小不同，基本上是同一体裁的"文章"，又如罗马的凯旋门与北京的琉璃牌楼，罗马的一些纪念柱与我们的华表，都是同一性质，同样处理的市容点缀。这许多例子说明各民族各有自己不同的建筑手法，建造出来各种各类的建筑物，就如同不同的民族有用他们不同的文字所写出来的文学作品和通俗文章一样。

我们若想用我们自己建筑上的优良传统来建造适合于今天我们新中国的建筑，我们就必须首先熟悉自己建筑上的"文法"和"词汇"，否则我们是不可能写出一篇中国"文章"的。关于这方面深入一步的学习，我介绍同志们参考清《工部工程做法则例》和宋李明仲的《营造法式》。关于前书，前中国营造学社出版的《清式营造则例》可作为一部参考用书。关于后书，我们也可以从营造学社一些研究成果中得到参考的图版。

参考文献

[1] 林秀姿. 欧洲建筑的眼波 [M]. 台北：三民书局，2002.
[2] 王中发. 建筑结构基础 [M]. 北京：北京大学出版社，2012.
[3] 杨鼎九. 建筑结构 [M]. 北京：机械工业出版社，2012.
[4] 崔钦淑. 建筑结构与选型 [M]. 北京：化学工业出版社，2015.
[5] 干惟. 建筑结构选型 [M]. 北京：中国水利水电出版社，2012.
[6] 冯刚，田昀. 建筑材料及其表现艺术 [M]. 北京：清华大学出版社，2014.
[7] 许海玲. 建筑工程材料 [M]. 厦门：厦门大学出版社，2010.
[8] 纪士斌，纪婕. 建筑材料 [M]. 北京：清华大学出版社，2012.
[9] 牟晓梅. 建筑设计原理 [M]. 哈尔滨：黑龙江大学出版社，2012.

[10] 顾馥保. 建筑形态构成 [M]. 武汉：华中科技大学出版社，2008.

[11] 刘云月. 公共建筑设计原理 [M]. 北京：中国建筑工业出版社，2013.

[12] 朱雪梅，张家睿. 中外名建筑赏析 [M]. 重庆：重庆大学出版社，2013.

[13] 乔纳森·格兰西. 建筑艺术 [M]. 李静，等译. 北京：旅游教育出版社，2010.

[14] 汉宝德. 如何欣赏建筑 [M]. 北京：生活·读书·新知三联书店，2011.

[15] 汉宝德. 东西建筑十讲 [M]. 北京：生活·读书·新知三联书店，2016.

[16] 吴良镛. 广义建筑学 [M]. 北京：清华大学出版社，2011.

[17] 维特鲁威. 建筑十书 [M]. 陈平中，译. 北京：北京大学出版社，2012.

[18] 梁思成. 中国建筑的特征 [M]. 武汉：长江文艺出版社，2020.

7 书　　法

书法是中国艺术殿堂中的瑰宝，是东方文化艺术的代表之一，在群星荟萃的东方艺术长廊里，书法以它特有的魅力独领风骚。

7 书 法

书法是什么

书法是写字之法,即以汉字为对象,以毛笔及各类硬笔为创作工具的一种线条造型艺术。汉字书法被誉为:无言的诗、无形的舞、无图的画、无声的乐。

书法是如何创作的

一、文房四宝

1. 笔

笔是书法创作的重要工具,有硬毫、软毫之分。硬毫有狼毫、紫毫等类,笔毛刚健,富有弹性,利于起倒,适宜书写小楷或行草书。软毫以羊毫为主,笔毛柔软、细腻,含墨量大,适宜于书写大字或楷、隶、篆书。一支好笔应具有"尖、齐、圆、健"四个特点,称为"四德"。尖:笔提起时锋要尖,笔毫聚拢。齐:笔锋铺开时,笔毛平齐。圆:笔毫圆满如枣核形,毫毛充足。健:笔毫重压后提起,能恢复原状。

2. 墨

我国的用墨时间较早,甲骨文时期就有用墨的痕迹。最初的墨是天然的,到了汉魏时期出现了松烟、油烟和松油烟三种人造墨。松烟墨黑而沉,油烟墨乌而亮。随着技术的发展,目前广泛使用瓶装液体墨汁,如"中华"墨汁等。

3．纸

书法用纸一般用宣纸。宣纸分生、熟两种，生纸吸水性强，更能写出枯湿浓淡的效果。宣纸以安徽宣城一带所产为佳，传说安徽有一种檀树，它的皮绵韧易白，是造纸的上等原料，加之宣城附近有乌溪好水，形成了制造宣纸的天然条件。此外有元书纸，它以稻草为原料，不但价廉且吸水性强。另有四川产夹江纸，浙江等地产皮纸，以及各地生产的麻纸、土纸等。

4．砚

砚是研墨、储墨工具。相传战国时期就有易砚，历史上有"南端北易"之说。1957年，在湖北云梦睡虎地秦墓出土了最早的实物砚，由鹅卵石制成，砚上还留有墨迹。端砚产于广东端溪，是我国的砚中之王。用端砚储墨，经冬不冻，见热不蒸。歙砚也是一种难得的好砚，它也有许多优点，产于安徽歙县。河北易县的易砚，虽石质差些，但雕刻非常精细。

二、笔　　法

1．执笔

古人对执笔方法进行了多种尝试，如单钩法、双钩法、撮管法、捻管法、拨镫法、握管法等。唐代陆希声发明了一种五字执笔法，即"擫、押、钩、格、抵"。擫，是大拇指第一节的内腹斜贴笔的左侧；押，是用食指的第一节的腹斜而俯地贴紧笔的右前侧；钩，是紧贴食指的中指的第一节斜而俯地紧贴笔的内侧；格，即用无名指抵住笔杆，配合食指、中指向内的钩力，使笔基本平衡；抵，小指托住无名指，使五指合力达到平衡。书写时常用枕腕法、提腕法、悬腕法。

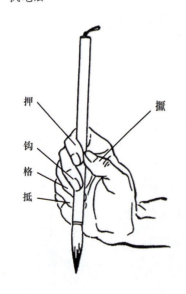

执笔法

 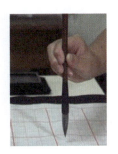

枕腕法　　　　　　提腕法　　　　　　悬腕法

2．用笔与用墨

用笔指使用毛笔的技法，包括中、侧、藏露、提按、转折、平移、翻绞等多种方法，同时也包括毛笔在运行时的速度快慢、节奏。写字于用笔之外，用墨也是不可忽视的因素。古人用墨讲究"浓墨似漆"，但是浓墨缺乏变化，后来的书者更重墨色的变化。一般把墨分为"浓、淡、枯、渴、涨"五种。

三、技　　法

1．篆书

篆书体的体式排列整齐，行笔圆转，线条匀净而长，呈现出庄严美丽的风格。

2．隶书

隶书创于秦，盛行于汉，经历魏晋，后逐渐为楷书取代。隶书作为书法艺术的一种书体，一直被书家所重视，并将其作为一种重要的表现形式。

《乙瑛碑》，全称《鲁相乙瑛请置孔庙百石卒史碑》。汉桓帝永兴元年（153年）立，碑在山东曲阜孔庙。文字结体方整，骨肉停匀，法度严谨，用笔方圆兼备，平正中有秀逸之气，是汉隶成熟期典型作品

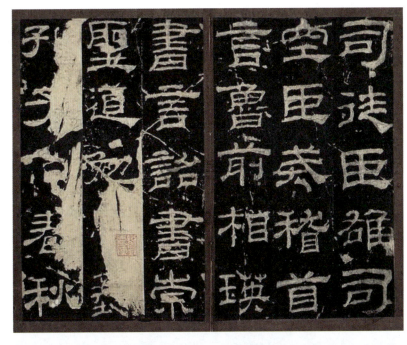

王羲之与《兰亭集序》

王羲之（303—361年），汉族，字逸少，号澹斋，原籍琅琊临沂（今属山东临沂），后迁居山阴（今浙江绍兴），因王羲之曾任右将军，世称"王右军""王会稽"。王兼善隶、草、楷、行各体，精研体势，心摹手追，广采众长，备精诸体，冶于一炉，摆脱了汉魏笔风，自成一家，影响深远，创造出"天质自然，丰神盖代"的行书，代表作品有楷书《乐毅论》《黄庭经》，草书《十七帖》，行书《姨母帖》《快雪时晴帖》《丧乱帖》，行楷书《兰亭集序》等。是东晋的书法家，被后人尊为"书圣"，与儿子王献之合称"二王"。

东晋穆帝永和九年（353年）三月三日，王羲之与谢安、孙绰等四十一位军政高官，在山阴（今浙江绍兴）兰亭"修禊"，会上各人作诗，王羲之为他们的诗写序文手稿。《兰亭序》中记叙兰亭周围山水之美和聚会的欢乐之情，抒发作者对于生死无常的感慨。《兰亭集序》又名《兰亭宴集序》《兰亭序》《临河序》《禊序》和《禊帖》。原文如下。

永和九年，岁在癸丑，暮春之初，会于会稽山阴之兰亭，修禊事也。群贤毕至，少长咸集。此地有崇山峻岭，茂林修竹，又有清流激湍，映带左右。引以为流觞曲水，列坐其次。虽无丝竹管弦之盛，一觞一咏，亦足以畅叙幽情。

是日也，天朗气清，惠风和畅。仰观宇宙之大，俯察品类之盛，所以游目骋怀，足以极视听之娱，信可乐也。

夫人之相与，俯仰一世。或取诸怀抱，悟言一室之内；或因寄所托，放浪形骸之外。虽趣舍万殊，静躁不同，当其欣于所遇，暂得于己，快然自足，不知老之将至。及其所之既倦，情随事迁，感慨系之矣。向之所欣，俯仰之间，已为陈迹，犹不能不以之兴怀。况修短随化，终期于尽。古人云："死生亦

大矣!"岂不痛哉!

　　每览昔人兴感之由,若合一契,未尝不临文嗟悼,不能喻之于怀。固知一死生为虚诞,齐彭殇为妄作。后之视今,亦犹今之视昔,悲夫!故列叙时人,录其所述。虽世殊事异,所以兴怀,其致一也。后之览者,亦将有感于斯文。

3. 楷书

楷书也叫正楷、真书、正书,从隶书逐渐演变而来,更趋简化,字形由扁改方,笔画中简省了汉隶的波势,横平竖直,始于汉末,通行至今,长盛不衰。楷书盛行于六朝,至唐代出现了繁荣的局面。

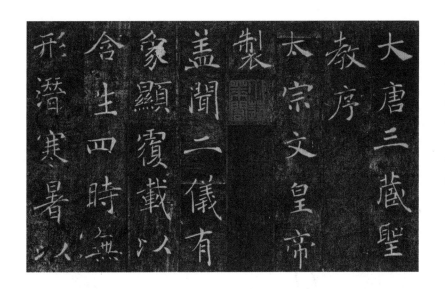

《雁塔圣教序》,唐代,褚遂良。此作品为褚遂良五十八岁时书,是最能代表褚遂良楷书风格的作品,字体清丽刚劲,笔法娴熟老成

4. 行书

行书创于汉末,它介于草书和行书之间,是一种实用性很强的书体,它既有草书的动感,又有楷书的严谨和整齐。行书既实用,书写速度快,又漂亮,因此为人们所喜爱。"天下第一行书"《兰亭序》一直深受书法爱好者喜爱。

5. 草书

草书是为书写便捷而产生的一种书体。草书的审美价值远高于其实用价值。草书是按一定规律将字的点画连字,结构简省,偏旁假借,并不是随心所欲地乱写。

如何欣赏书法

一、线　条

汉字由点画组成，点画是书法的基本造型因素，线条自身也具有独立的美学品格。线条美学主要表现在：一是线条是有力度的，书法作品必须以"力度"为基础。没有笔力，形态再美，也毫无审美内涵。只有笔力雄浑，才显示其美妙。二是线条的节奏。书法线条是书家情感和心理变化在纸上留下的轨迹。书法线条可以像音乐一样"一波三折"，这是节奏上的起伏。所以，书法也被称为"无声之音"。

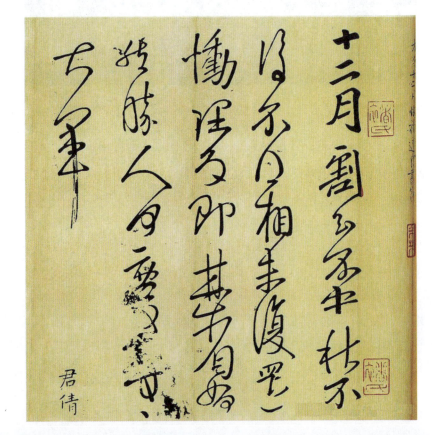

晋王献之草书《十二月帖》，上海图书馆藏宋拓宝晋斋法帖本。此作品运笔熟练，笔画劲利灵动，风神散侠，笔锋入纸灵巧而又变化多姿。帖中15个字曲直结合，横竖较直，有力度，富于刚劲之美

二、结　　构

　　书法的造型结构是指字的点画之间的搭配组合。点画的轻重粗细、方圆长短、部首大小高低、偏正宽窄，经过书家巧妙地组合可使字起伏隐显，阴阳向背皆有意义。简单的笔画可以产生出姿态万千、变化无穷的结构造型。如小篆的古朴、隶书的婀娜、楷书的端庄、行草的险劲。

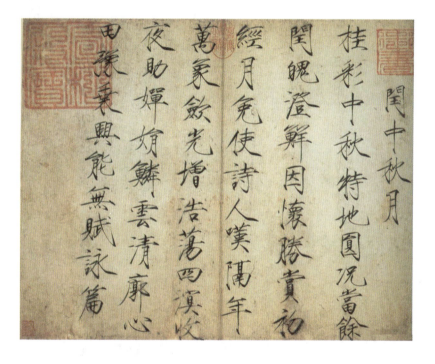

《闰中秋月诗帖》，宋徽宗赵佶，此为"瘦金体"的典型作品之一，"瘦金"即有"瘦筋"的含义。这是一首七言律诗，用笔劲健挺拔又不失妩媚，加之紧密而婀娜的字体结构不但衬托出诗句本身的意境，也让人体会到浓艳而优雅的气氛。这种书体从美学的角度讲：丽美之气袭人，婀娜多姿。笔画带过之处，如游丝行空，缠绵飘逸，是"瘦金书"中偏于柔美的风格，在宋徽宗的书法作品中，堪称代表

三、章　　法

　　学习书法一般是从笔画到结构到章法，而欣赏书法则正好相反。因为章法给人以第一视觉效果。如果章法处理不当，即使笔画结构不错的作品，组成篇后也无生气，艺术效果不好。书法作品无论分行布列安排，还是落款钤印位置，都要做到实处不挤，虚处不空，形成一个协调的整体。字与字之间、行与行之间要一气呵成，行气通畅。

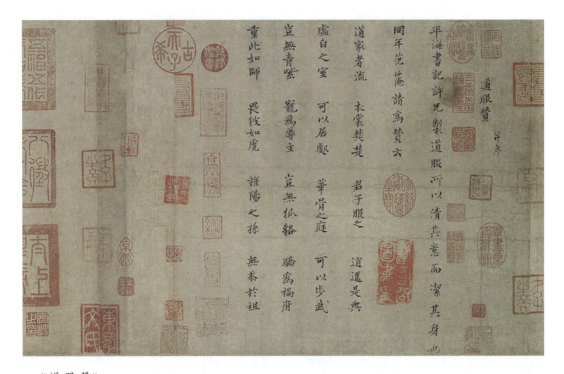

《道服赞》,北宋,范仲淹。整体来看,小序占两行,不间断书写,正文每四字作一停顿,其间空约一字,节奏明快,字密行疏,疏朗有致

四、风　　格

风格是书法家在作品中体现出来的自我个性,历史上光照千古的书法家无一不是个性突出、风格鲜明的。有的平和宁静,有的跌宕洒脱,有的端庄,有的雅逸,有的霸悍,有的敦厚,都能给人以审美上的享受。

《真镜庵募缘疏》,元代,杨维桢。这是一幅个性极度张扬的作品,其中多种书体夹杂,行书写得洒脱雅致,草书写得飘逸贯通,楷书写得灵动

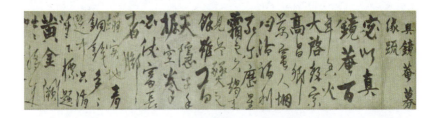

书法作品赏析

一、《峄山碑》

《峄山碑》是秦始皇二十八年（公元前 219 年）东巡时所刻，是秦刻石中最早的一块，内容是歌颂秦始皇统一天下，废分封，立郡县的功绩。其形式皆为四言韵文，字迹横平竖直，布白整齐，笔画挺匀刚健，风格端庄严谨，一丝不苟，字的结构上紧下松，垂脚拉长，有居高临下的俨然之态，似乎读者须仰视而观。在章法上行列整齐，规矩和谐，整齐划一、从容俨然、强健有力的艺术风范与当时秦王朝的时代精神是相统一的。

《峄山碑》线条圆润流畅，结构对称均衡。形体清瘦修长，风格精致典雅，可谓一派贵族风范。加之该碑笔法严谨，端庄工稳，临写尤其能强化手腕"提"的功力，增强"中锋"意识，因而不失为学书入门的最佳范本。

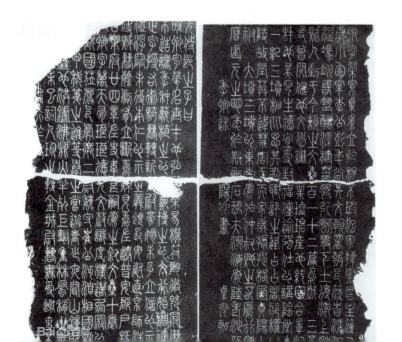

二、《中秋帖》

《中秋帖》传为王献之所书,与王羲之的《快雪时晴帖》,王珣的《伯远帖》合称"三希"。《中秋帖》书法纵逸豪放,字之体势,一笔而成,偶有不连,而脉不断,及其连者,气候通其隔行。应是王献之创造的新体。《中秋帖》刻入《三希堂法帖》中,后由清宫流入香港,1951年在周恩来总理关怀下,有关部门以重金收回,现藏于故宫博物院。此帖运笔如火箸画灰,字势连绵不断,极备法度,誉称"一笔书",是学习"二王"的珍贵资料。

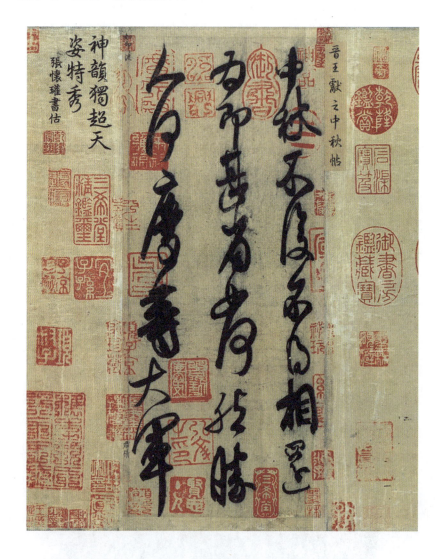

三、《董美人墓志》

《董美人墓志》是隋文帝四子蜀王杨秀为其妃妾董美人撰写的哀文，刻为墓志随葬。隋人书法，上承北魏书体，下开唐朝新风，是南北朝到唐之间的津梁。《董美人墓志》恰好反映了这一点，属隋代墓志中的上品佳作，堪称隋志小楷第一，开唐代钟绍京一路小楷之先河。其书法布局平正舒朗、整齐缜密，结字恭正严谨，笔法精劲含蓄，清雅婉丽。从字体面目看，楷法纯一，隶意脱尽，已与晋人小楷、北朝墓志迥别，但是可以看到部分的外方里圆、华美坚挺的笔致，给人以清朗爽劲，古意未尽的感觉。

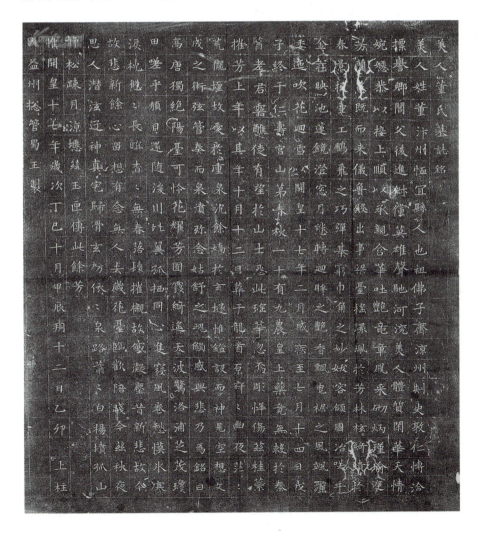

四、《书谱》

《书谱》由唐代孙过庭书于垂拱三年（687年），《书谱》为论述历代书法和论书法变迁的专著，本身也具书法艺术价值，其文章更具理论价值，是我国关于书法理论的重要著作。作品写来翰逸神超，浑朴流润，有绵里裹铁之妙，尤其起落笔之俊逸，字态笔姿之潇洒，既深入晋王堂奥，又得汉魏精髓，浓润圆熟，用笔破而愈完，纷而愈治，飘逸愈沉着，婀娜愈刚健。

《书谱》反对写字如同绘画"巧涉丹青功亏翰墨"，认为书法审美观念要"趋变适时"，所谓"质文三变，驰骛沿革，物理常然"，反对把书法当作秘诀，择人而授的保守态度，认为楷书和草书要融合交汇"草不兼真，殆于专谨；真不通草，殊非翰札"。

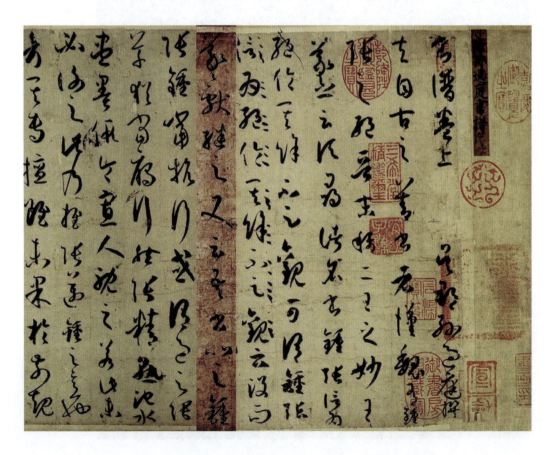

五、《寒食帖》

《寒食帖》又名《黄州寒食诗帖》或《黄州寒食帖》。是苏轼撰诗并书,墨迹素笺本,横34.2厘米,纵18.9厘米,行书十七行,129字,现藏于台北故宫博物院。

宋神宗元丰三年(1080年)二月,苏轼45岁,因宋朝最大的文字狱"乌台诗案"受新党排斥,贬谪黄州(今湖北黄冈)团练副使,在精神上感到寂寞,郁郁不得志,生活上穷困潦倒,第三年四月,也就是元丰五年(1082年)作此两首寒食诗:"自我来黄州,已过三寒食。年年欲惜春,春去不容惜。今年又苦雨,两月秋萧瑟。卧闻海棠花,泥污燕支雪。暗中偷负去,夜半真有力,何殊病少年,病起头已白。""春江欲入户,雨势来不已。小屋如渔舟,蒙蒙水云里。空庖煮寒菜,破灶烧湿苇。哪知是寒食,但见乌衔纸。君门深九重,坟墓在万里。也拟哭途穷,死灰吹不起。"

此帖是苏轼行书的代表作。诗写得苍凉多情,表达了苏轼此时惆怅孤独的心情。此诗的书法也正是在这种心情和境况下,有感而出的。通篇书法起伏跌宕,光彩照人,气势奔放,而无荒率之笔。《寒食诗帖》在书法史上影响很大,被称为"天下第三行书",也是苏轼书法作品中的上乘。正如黄庭坚在此诗后所跋:"此书兼颜鲁公,杨少师,李西台笔意,试使东坡复为之,未必及此。

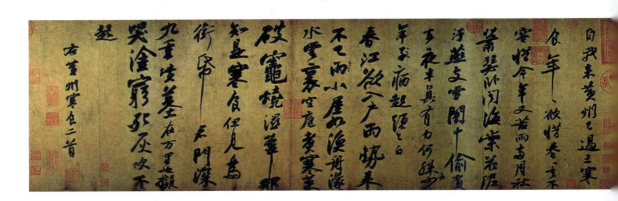

六、《归去来兮辞》

《归去来兮辞》是明代书法家文徵明的作品。作者虽以小楷抄录长篇，但却无界格，更显其平易自然、清逸俊雅、空灵流动的特点。其笔法虽出自《黄庭经》《乐毅论》，显得清俊儒雅，但结体的方整紧劲、字势的修长俊逸又受欧书的影响。通篇字体的大小、间距、行气无不贯通一气，潇洒自然，精细严谨，无一懈笔，这对于一位高龄老者来说尤为难得。

七、《四箴四条屏》

《四箴四条屏》为清代邓石如中年时期的篆书作品,结构严谨,笔法洒脱自如,突破传统"玉筋篆"的风格,融入金石铭文的书法特点,笔力遒练,骨力如绵裹铁,体势沉着,运笔如蚕吐丝,尤其是融入了以隶笔作篆的意味,努力追求均匀的布白方法,因而使得每个篆字都显得平稳而安详,但在空白处,则垂脚曳尾,从而形成疏宕与坚实,空灵与丰厚的对立统一。

名家名篇

和青年朋友谈书法

沈尹默

书法是我国优秀的民族文化，有很高的艺术价值。书画在我国素来是并提的。因为我国的文字是由象形字（如，即日月山水）演变而来，字的本身就是一幅画。历代的书法家花了很大的精力，刻苦钻研书法艺术，他们甚至看到高山的巍然屹立，流水的奔腾，白云的飘拂以及优美的舞蹈，都能从中领悟到用笔的方法。经过历代的书法家不断美化，才产生出书法艺术。

文字这个工具，是要靠书法来运用的，书法和各项工作有着密切的关系。美观清秀的文字，不仅能更好地衬托内容，而且使人看了心情舒畅，给人一种艺术享受。要晓得练字同时也是练人，青年朋友们能在业余抽一点时间练练毛笔字，这不但能增加我们的文化素养，而且还能锻炼一个人的意志和毅力。我国历史上许多著名的书法家，不但给我们创造了一套有很高艺术价值的书法艺术，而且他们练习书法的毅力和精神，也是值得我们学习的。如相传唐朝的书法家虞世南，在睡觉的时候还用指头在被子上画，把被子都划破了；宋朝的欧阳修和岳飞童年没有钱买纸笔，便用芦柴梗代笔用，在沙土上练字。后汉有个叫张芝的书法家，因为勤习书法，常洗砚笔，据说把一池清水都染黑了。

有些青年朋友苦于自己的字写不好，总想能找到一条得法的途径。这条途径是有的，但绝不是一条可以不费功夫的捷径。根据我个人练

习书法的体会，练字首先必须有一丝不苟的认真钻研的精神，又要持之以恒。我从幼小就开始练习书法，一直坚持练习至今已有六十余年，目前年近八十，还是继续不断地在练习，从没有间断过。为了打好书法的基础，我先从点画入手，进行练习。记得我学写"㇏"时，在整整八个月中坚持不断地练习这一捺，一直练习到自己认为满意时才止。写字除了练外，还要多看，多思索，多吸取别人书法的长处，检查自己的短处。我曾收集了晋、唐、宋、元各名家的真迹影印本多种，仔细研究，就是细如发丝的地方也不放过。无论看别人的书法或自己练写，都要用脑精思。我们希望青年能传承和发扬祖国优秀的书法艺术。当然，我们并不要求人人都去当书法家。但是，写出端正、清晰、美观的文字，这无论从学习、工作或培养我们的意志、毅力来说，都是有益的。为了帮助人家学习书法，我仅根据个人的体会，写几句练习书法的要领，供大家参考。

参考文献

[1] 蒋高军. 书法艺术学习与欣赏 [M]. 兰州：甘肃人民出版社，2011.
[2] 李建春. 书法教程 [M]. 重庆：西南师范大学出版社，2008.
[3] 李天民. 书法鉴赏 [M]. 北京：对外经济贸易大学出版社，2008.
[4] 郭宪. 中国书法艺术欣赏与实践 [M]. 北京：地质出版社，2005.
[5] 杨燕君，俞伽. 汉字与书法艺术 [M]. 南昌：百花洲文艺出版社，2012.
[6] 启功. 启功谈艺录 [M]. 北京：商务印书馆，2012.
[7] 沈尹默. 学书有法：沈尹默讲书法 [M]. 北京：中华书局，2006.
[8] 沈尹默. 和青年朋友谈书法 [M]. 北京：北京出版社，2016.

8 电 影

电影像任何一类艺术一样,是社会和自我的对话,是与其他文化交换信息的方式之一。它是艺术、商业,也是国际相互了解的媒介。它汇集了艺术家的抱负、投资者的精打细算,以及观众的期待。人们基于不同的理由看电影。辛苦一天之后,或没有计划的下午,进入另一个世界会是一件轻松又刺激的事。电影能提供娱乐,暂时"逃离"日常生活的例行公事。

电影是什么

1895 年 12 月 28 日，在法国巴黎卡普辛路 14 号"大咖啡馆"的地下室，从米埃尔兄弟的光影魔盒中跳出了一个小小的、无声无色的黑白"魔鬼"，这就是电影！在之后的不到 40 年中，现代科技赋予它声音、色彩以及层出不穷的摄制技巧。

电影是如何创作的

一、剧 本

电影文学剧本是拍摄电影的基础，是对未来影片的主题思想、情节结构、人物性格、风格样式等方面进行总体结构构思和设计，为导演、演员、摄影、录音、美术、剪辑等部门人员提供再创作的依据和蓝本。

电影《广岛之恋》影片开端的剧本节选

（电影开始时，两对赤裸裸的肩膀一点一点地显现出来。我们能看到的只有这两对肩膀拥抱在一起——头部和臀部都在画外，上面好像布满了灰尘、雨水、露珠或汗水，随便什么都可以，主要是让我们感到这些露珠和汗水都是被飘向远方，逐渐消散的"蘑菇云"污染过的。它应该使人产生一种强烈而又矛盾的感觉，既使人感到新鲜，又充满情欲，两对肩膀肤色不同，一对黝黑，一对白皙。弗斯科的音乐伴随着这种几乎令人窒息的拥抱。两个人的手也截然不同。女人的手放在

肤色较黑的肩膀上,"放"这个字也许不大恰当,"抓"可能更确切些。传来平板而冷静的男人声音,像是在背诵。)

他:"你在广岛什么也没有看见,什么也没有。"

(这句话可以任意重复,一个女人声音,同样平板,压抑和单调,像是在背诵。)

她:"我都看见了,都看见了。"

(弗斯科的音乐在上述对白开始之前本来已经逐渐消失,在女人的手抓紧男人肩膀的那一刻,它又逐渐加强了。接着,她的手放松了,然后又抚摩男人的肩膀。较黑的皮肤上留下了指甲印,它似乎能够给人一种幻觉:男人因为说了"不,你在广岛什么也没有看见"这句话,而受到惩罚。接着又响起了女人的声音,仍然是冷静、平淡、像念咒似的。)

她:"比方说医院,我看见了。我的确看见了。广岛有一家医院,我怎么能看不见它呢?"(医院、过道、楼梯、病人,这些镜头都是冷静和客观地拍下来的,但我们从来没有看见她在那儿看着。接着我又看见女人的手抓住——紧紧抓住肤色较黑的肩膀。)

他:"你没有看见广岛的医院,你在广岛什么也没有看见。"

(女人的声音变得越来越冷漠。博物馆的镜头。同样炫目的灯光,和医院的灯光一样令人讨厌。各种解说牌,原子弹爆炸后的物证,按比例缩小的模型、钢铁碎片、人皮、烧焦的头发、石蜡模型,等等。)

她:"我到博物馆去过四次……"

他:"广岛的什么博物馆?"

她:"我到广岛的博物馆去过四次。看见人们在里面徘徊。他们若有所思地在照片和复制品之间徘徊,想要找到什么别的东西。在解说牌之间徘徊,想要找到什么别的东西。"

"我到广岛博物馆去过四次。我看着那些人,我自己也心事重重地看着那些铁块,烧焦的、破碎的,像肌肉一样脆弱的铁块。我看见一大堆瓶盖子:谁能料到会看见这个?人类的皮肤在飘浮,生命在延续,还在痛苦中挣扎。石头、烧焦的石头、粉碎的石头。不知是谁一缕缕头发,广岛妇女睡醒一觉,发现头发全脱了。在和平广场我感到热极了。足足有一万度。我知道有一万度,和平广场上阳光的温度。你怎么能不知道呢……地上的草,就别提了……"

他:"你在广岛什么也没有看见,没有看见。"

(更多的博物馆镜头。接着是和平广场的一个镜头,前景有一个

烧焦的头颅。玻璃展览橱里陈列着烧焦的模型。广岛的新闻镜头。）

她："复制品做得尽可能地逼真。

影片拍得尽可能地逼真。

幻景做得这样逼真，让游览的人看了都哭了。

一个人总是可以嘲笑别人的，但说真的，一个旅游者除了哭泣之外，还能怎样呢？

我总是为广岛的命运哭泣。总是为它哭泣。"

（一个广岛被炸之后的照片的全景镜头，一个与世上其他沙漠绝无共同之处的"新沙漠"。）

他说："不要哭，你为什么要哭呢？"

（空空荡荡的和平广场，炫目的阳光使人想起原子弹夺目的光芒。1945年8月6日以后拍摄的新闻片，蚂蚁和蚯蚓从地里钻了出来。这里插进去一些肩膀的镜头。又传来女人的声音，近乎疯狂的声音，而后面的一连串镜头也是近乎疯狂的。）

她："我看了新闻片。"

二、导　演

电影导演是影片集体创作的领导者，他的任务是组织不同的专业创作人员和技术人员，共同生产出高质量的影片。电影导演接受文学剧本以后，在制片主任的配合下，组织领导各类创作人员研究剧本，选演员、选外景，进行各种案头工作，然后按制片部门的计划领导现场拍摄和后期制作。

三、表　演

电影表演是指演员在摄影机前创作、在银幕上体现的一种表演艺术。演员的表演是电影画面的主体，也是整个电影创作的重要组成部分。电影表演是剧本创作之后的二度创作，演员的创作任务就是依据剧本，在导演的指导下塑造真实、生动、富有鲜明个性特征的人物形象。

电影表演的奥妙在于既要遵循一般表演艺术的基本规律，又要适应影视创作的特殊规律，从而创造出真实生动的艺术典型。

四、拍　　摄

电影拍摄就是摄影师运用电影摄影机、镜头、胶片把人物的行动连续记录下来的过程。它能够在自由的空间和时间中连续表现客体对象的行为、动作及景致，通过活动的、持续的画面创造出逼真、生动、直观的形象。电影拍摄是艺术创作与技术控制的有机结合，摄影师与编剧、导演、美工、照明、录音等创作人员协同合作，以确定摄影画面的艺术处理方案，使剧本描绘的故事情节、人物命运、场面环境等化为历历可见的造型形象，给观众提供内容与形式完美结合的视觉享受。

五、剪　　辑

美国著名导演库布里克曾说过："坦白说，整个电影的拍摄过程，其最终目的就是交付剪辑，由剪辑来决定一切。剪辑是电影创作中最奇特也最富魅力的一环，是使电影有别于其他艺术的主要因素。一部影片成功与否，往往由剪辑来决定。"在电影的拍摄阶段，会拍摄大量的胶片，拍摄结束后就进入电影最重要的后期制作阶段，这个阶段的主要工作就是剪辑和混录。

电影剪辑是一种统一的创作手段。它的两个不同方面——剪与辑，是相辅相成、不可分割的。剪辑的本质就是通过主体动作的分解组合来完成蒙太奇形象的塑造。镜头剪辑是为了故事情节服务的，通过不同的剪辑方法来完善故事情节，传达故事内容，让观众了解故事梗概。对于一个完整的故事来说，画面剪辑与声音剪辑都是至关重要的，而相应的剪辑技巧和剪辑心理又是剪辑工作者在剪辑过程中所必须具备的能力。

如何欣赏电影

一、光　　线

光线使得影像清晰可辨,如果没有光线,也就没有了影像。如何处理光线,最终会决定影像的形态。各种不同性质的光线分别运用于不同类型的影片,并且会对人的情绪产生影响。悲伤、犹豫、神秘的场景通常不适合明亮的光线。轻松喜剧不适合采用具有浓黑阴影和强烈反差的光线。由于影片往往具有不同的类型和风格,因此,创作者通常会在光线的运用上确立一种用光的基调。喜剧片常常采用高调照明,画面明亮,没有阴影,而恐怖片、犯罪片常常采用低调照明,背景阴暗,模糊不清。

王家卫导演的《东邪西毒》中,林青霞饰演一位在双重人格下游走的,为情所伤的女人慕容嫣。斑驳的光影能有效彰显人物内心的复杂

二、色　彩

　　色彩不仅能体现自然物的客观属性，还能唤起情绪，表达感情，传达思想，渲染气氛，甚至影响我们正常的生理感受。不同的文化传统和文化背景赋予色彩以不同的含义。比如，在西方文化中，白色代表纯洁，而中国人则更多地将白色视为死亡的象征。为了达到隐喻和象征的艺术效果，为了更充分地表达主观意念或情感，一些电影甚至通过随心所欲的手段来强制性地选择色彩或者使色彩变形，这种现象更多体现在一些非现实主义、浪漫主义、荒诞主义、象征主义的影片中。

苏联的著名导演安德烈·塔尔可夫斯基的《潜行者》，所有的空间都以黑色为基调，像一座凋零的废墟，就连潜行者的着装，也是一身黑

三、构　图

　　电影构图就是安排画面中各个元素之间的关系，一个演员、一件道具放置在画面的不同位置，往往能够产生不同的效果。中央、顶部、底部、边缘的位置都可以产生出不同的意义，能够产生隐喻或者象征

的效果。对于经典电影来说,平稳、和谐、均衡是基本的构图原则,这种原则也符合人们的日常心理。在这样的构图中,画面中的各个元素处于协调状态,显得主次分明、有序。观众在面对一个画面时,并不会事无巨细、主次不分地各个元素上平均用力,而总是有所侧重,影片会运用一定的技术手段来引导观众的注意力,比如,更加强烈的光线、更加饱和的色彩,以及运动相对于静止,都是引导观众视线的有效手段。

影片《肖申克的救赎》中三角形构图:主人公安迪初到肖申克监狱,未来的狱友正在对新人下赌注。这个画面属于刻意摆拍布局。三角构图使得画面稳定,且不落俗套。这样的视觉构图可以在人文摄影抓拍中使用,也可以用于小团体合影,以打破常规

四、音 乐

电影中的音乐是整体声音元素的一个组成部分,它与对白、音响共同构成了电影的听觉元素。音乐可以用来传达用语言和行动都无法表达的情感,创造出令人心动的情绪氛围。音乐与其他的声音元素必须融入影片的整体视听构思中,与视觉元素相结合,一同产生功能。电影中的音乐功能与独立的音乐相比并没有太多本质的不同,主要用来抒发感情,创造氛围,表达思想,展示时代、地域和民族等特点,也可以参与影片的整体结构。

五、蒙　太　奇

蒙太奇作为一种艺术思想，它是影视美学的核心；作为具体的再现手法，它比较多地存在于镜头画面的组接、场面段落的转换、声音关系的处理等方面。蒙太奇就是根据影片所要表达的内容和观众的心理顺序，将一部影片分别拍摄成许多个镜头，然后再按照原定的构思组接起来。蒙太奇在电影中的功能就是用更凝练的生活来代替我们看到和感受到的生活。电影只攫取一些选好的片刻，压缩了空间和时间，让我们看到一个为表现一定含义而组织起来的世界的景象。电影这种必要的主观性恰恰是电影艺术的价值所在。

电影作品赏析

一、《黄土地》

电影《黄土地》根据珂兰所著的《深谷回声》改编，由陈凯歌执导，王学圻、薛白主演。该片获1985年第五届中国电影金鸡奖最佳摄影奖，1985年瑞士第三十八届洛迦诺国际电影节银豹奖。

陕北农村贫苦女孩翠巧，自小由爹爹做主定下娃娃亲，她无法摆脱厄运，只得借助"信天游"的歌声，抒发内心的痛苦。延安八路军文艺工作者顾青，为采集民歌来到翠巧家。通过一段时间生活、劳动，翠巧一家把这位"公家人"当作自家人。

顾青讲述延安妇女婚姻自主的情况，翠巧听后，向往之心油然而

生。爹爹善良，可又愚昧，他要翠巧在四月里完婚，顾青行将离去，老汉为顾青送行，唱了一曲倾诉妇女悲惨命运的歌，顾青深受感动。翠巧的弟弟憨憨跟着顾大哥，送了一程又一程。翻过一座山梁，顾青看见翠巧站在峰顶上，她亮开甜美的歌喉，唱出了对共产党"公家人"的深情和对自由光明的渴望。她要随顾大哥去延安，顾青一时无法带她走，怀着依依不舍之情与他们告别。

四月，翠巧在完婚之日，决然逃出夫家，驾小船冒死东渡黄河，去追求新的生活。河面上风惊浪险，黄水翻滚，须臾不见了小船的踪影。两个月后，顾青再次下乡，憨憨冲出求神降雨的人群，向他奔来。

影片宣传海报

二、《卧虎藏龙》

《卧虎藏龙》是2000年的一部武侠动作电影，由李安执导，周润发、杨紫琼和章子怡等联袂主演。《卧虎藏龙》拥有多项获奖纪录，荣获第73届奥斯卡最佳外语片奖等4项大奖，是华语电影历史上第一部荣获奥斯卡金像奖最佳外语片的影片。

一代大侠李慕白有退出江湖之意，托付红颜知己俞秀莲将自己的青冥剑带到京城，作为礼物送给贝勒爷收藏。这把有四百年历史的古剑伤人无数，李慕白希望如此重大决断能够表明他离开江湖恩怨的决心。谁知当天夜里就有人来盗宝剑，俞秀莲上前阻拦，与盗剑人交手，

艺术

但最后盗剑人在同伙的帮助下逃走。有人看见一个蒙面人消失在九门提督玉大人府内，俞秀莲也认为玉大人难逃干系。九门提督主管京城治安，玉大人刚从新疆调来赴任，贝勒爷既不相信玉大人与此有关，又不能轻举妄动，以免影响大局。

俞秀莲为了避免事情复杂化，一直在暗中查访宝剑的下落，也大约猜出是玉府小姐玉娇龙一时意气所为。俞秀莲对前来京城的李慕白隐瞒消息，只想用旁敲侧击的方法迫使玉娇龙归还宝剑，免伤和气。不过俞秀莲的良苦用心落空，蒙面人真的归还宝剑时，不可避免地跟李慕白有了一次正面交锋。而李慕白又发现了害死师父的碧眼狐狸的踪迹，此时李慕白更是欲罢不能。

玉娇龙自幼被隐匿于玉府的碧眼狐狸暗中收为弟子，并从秘籍中习得武当派上乘武功，早已青出于蓝。在新疆时，玉娇龙就瞒着父亲与当地大盗"半天云"罗小虎情定终身，如今身在京城，父亲又要她嫁人，玉娇龙一时兴起冲出家门浪迹江湖。

任性傲气的玉娇龙心中凄苦无处发泄，在江湖上使气任性，俨然是个小"魔星"。俞秀莲和李慕白爱惜玉娇龙人才难得，苦心引导，总是无效。在最后和碧眼狐狸的交手中，李慕白为救玉娇龙身中毒针

影片中竹林打斗的场景

而死。玉娇龙在俞秀莲的指点下来到武当山，却无法面对罗小虎，在和罗小虎一夕缠绵之后，投身万丈绝壑。

三、《疯狂的石头》

《疯狂的石头》是2006年由宁浩导演的一部带有黑色幽默风格的中国影片。它是中国香港艺人刘德华投资的"亚洲新星导计划"中唯一一部中国内地影视作品。主要演员有郭涛、刘桦、黄渤、连晋和徐峥。

《疯狂的石头》讲述了这样一个故事：重庆某濒临倒闭的工艺品厂在翻建公共厕所时发现一块价值连城的翡翠。为缓解厂里连续八个月没有开支的窘迫，谢厂长顶着建筑开发商冯董和他的助手秦经理的压力，决定举办翡翠展览，地点就选在工艺品厂附近的关帝庙。为筹备展览，全厂唯一上过警校的保卫科科长包世宏承担起展览的安全保卫工作。

就在包世宏周密部署安保防范措施时，电视播出这样一则新闻：山城连续发生多起入室盗窃案件，盗贼以搬家公司为掩护，招摇过市、屡屡得手。入室盗窃的主犯叫道哥。在道哥带着他的两个小兄弟黑皮和小军靠入室盗窃遇到交警、靠演双簧骗财于女士也难以得手时，一个从中国香港飞来的神秘男士被道哥盯住。随即，道哥和黑皮略施小技，顺手提走刚刚走出机场的神秘男士的手提箱。

神秘男士名叫麦克，是房地产开发商冯董授意秦经理请来的高手，目的是拿到工艺品厂发现的翡翠。打开到手的手提箱，道哥发现来者是同行，结合报纸和电视上关于工艺品厂发现翡翠的新闻，道哥以他多年行走江湖的经验推断，来者是冲着翡翠而来的。很快，道哥带着他的兄弟住进了工艺品厂举办展览的关帝庙附近的"夜巴黎招待所"。巧合的是，道哥的房间和准备"居高临下、尽在掌握"的包世宏只隔着一堵薄薄的墙。

从这一天开始，包世宏在墙这边和三宝研究如何防范，一墙之隔的那边道哥和他的两兄弟在琢磨如何突破。与此同时，麦克也在暗中踩点调查，而谢厂长的儿子谢小萌——一个号称搞人体艺术研究却干着游手好闲拈花惹草差事的年轻人，为讨好那些漂亮的女孩子，也打起了翡翠的主意。

围绕翡翠展开的防范和突破，发生着"偷梁换柱""得来全不费工夫""以真换假""完璧归赵"等巧合奇遇的故事。故事的结尾，出人意料的是费尽心思的冯董和他的秦经理在利用与被利用中双双殒命，麦克发现雇用他的人已经被自己的暗器夺命后，自己最终却落在包世宏的手里。包世宏因勇擒国际大盗而受到表彰，道哥和他的兄弟如过街老鼠，在山城的环形高架桥上亡命而逃。

影片中刘桦饰演道哥；黄渤饰演黑皮

四、《广岛之恋》

《广岛之恋》是由导演阿仑·雷乃执导，丽娃、冈田英次主演的爱情电影，改编自法国著名女作家玛格丽特·杜拉斯的同名小说。讲述了一位法国女演员与日本建筑师之间的爱情故事。影片于1959年6月10日在法国上映。

一个法国女演员来到广岛拍摄国际性的和平宣传片，内容是第二次世界大战后日本的状况。在广岛邂逅一个男子。她向他讲述第二次世界大战中自己最初的爱恋，以及死去的爱人——一个

年轻的德国军官。在她的家乡内韦尔,人们反对他们的爱情。人们暗杀了德国军官。当她的恋人在她怀里变冷时,内韦尔也解放了,但是她疯了。

　　十四年后,她来到广岛,男子唤起了她心中的爱情。她把他当作死去的恋人,向他倾诉自己一刻也没有忘记过的痛苦。男子要求她留下来,留在广岛,因为他爱上她。她在走与留之间徘徊着。她一直以为自己是忘记了痛苦的,但是却在内心深处一遍一遍怀想自己的青春岁月。她是被毁灭的。在内韦尔,勉强活下来的她已经为了爱情而死去了,又在广岛为了爱情而复活。去与留,念与忘。

影片中的经典画面

　　神秘的男子一直是深爱着她的:在她悲伤颤抖时紧紧按着她瘦弱的肩膀;在她不愿启齿时要求她竭力回忆;在她愤怒尖叫时给她倒酒,握住她的双手;在她哭泣时为她捂住双眼——倔强、深刻、顽固地爱着她。他要求她留下来,结束内心不安的痛苦的日子,和他一起住在废墟上的广岛。她在这一要求面前一再退缩。最后她捏着拳头怒不可遏地说:"我一定会把你忘记的!看我怎样忘记你!"男子过来握住她的拳头,她抬起头说:"我知道了,你的名字叫作广岛。"男子微笑着说:"是的,我的名字叫作广岛,而你的名字叫作内韦尔。"电影戛然而止,留下最后一句耐人寻味的台词。而她的去留已经不再是关键。

五、《阿甘正传》

《阿甘正传》是由罗伯特·泽米吉斯执导的电影,由汤姆·汉克斯、罗宾·怀特等人主演,于1994年7月6日在美国上映。电影改编自美国作家温斯顿·格卢姆于1986年出版的同名小说。

阿甘是个智商只有75的低能儿。在学校里为了躲避别的孩子的欺侮,听从一个朋友珍妮的话而开始"跑"。他跑着躲避别人的捉弄。在中学时,他为了躲避别人而跑进了一所学校的橄榄球场,就这样跑进了大学。阿甘被破格录取,并成为橄榄球巨星,受到肯尼迪总统的接见。

大学毕业后,阿甘应征入伍去了越南。在那里,他有了两个朋友:热衷捕虾的布巴和令人敬畏的长官邓·泰勒上尉。这时,珍妮已经堕落,过着放荡的生活。阿甘一直爱着珍妮,但珍妮却不爱他。战争结束后,阿甘作为英雄受到了约翰逊总统的接见。在一次和平集会上,阿甘又遇见了珍妮,两人匆匆相遇又匆匆分手。在"说到就要做到"这一信条的指引下,阿甘最终闯出了一片属于自己的天空。在他的生活中,他结识了许多美国的名人。他告发了水门事件的窃听者,作为美国乒乓球队的一员到了中国,为中美建交立下了功劳。猫王和约翰·列侬这两位音乐巨星也是通过与他的交往而创作了许多风靡一时的歌曲。最后,阿甘通过捕虾成了一名企业家。为了纪念死去的布巴,他成立了布巴·甘公司,并把公司的一半股份给了布巴的母亲,自己去做一名园丁。阿甘经历了世界风云变幻的各个历史时期,但无论何时,无论何处,无论和谁在一起,他都依然如故,纯朴而善良。

在隐居生活中,他时常思念珍妮。而这时的珍妮早已误入歧途,陷于绝望中。终于有一天,珍妮回来了。她和阿甘共同生活了一段日子。在一天夜晚,珍妮投入了阿甘的怀抱,之后又在黎明悄然离去。醒来的阿甘木然地坐在门前的长椅上,然后突然开始奔跑。他跑步横越了

美国，又一次成了名人。

在奔跑了许久之后，阿甘停了下来，开始回自己的故乡。在途中，收到了珍妮的信，他立刻去找她。在公交站台候车时，阿甘向他人讲述了他之前的经历。于是他又一次见到了珍妮，还有一个小男孩，那是他的儿子。这时的珍妮已经得了一种不治之症。阿甘和珍妮三人一同回到了家乡，一起度过了一段幸福的时光。珍妮过世了，他们的儿子也已到了上学的年龄。阿甘送儿子上了校车，坐在公共汽车站的长椅上，回忆起了他一生的经历。

影片中的经典画面

六、《建国大业》

《建国大业》是由韩三平、黄建新担任总制片人并执导，唐国强、张国立、许晴、刘劲、陈坤、王伍福等主演的剧情片。该片于2009年9月16日在中国大陆地区上映。

该片是庆祝中华人民共和国成立60周年的献礼片，讲述了从抗日战争结束到1949年中华人民共和国建国前夕发生的一系列故事。1945年8月抗战胜利，中共毛泽东主席应国民党蒋介石之邀毅然飞赴重庆，与国民党蒋介石举行和平谈判。毛主席在重庆与民盟主席张澜等民主党派领导人密切协商配合，共同努力推动谈判进程，使国共双

艺术

方终于签订了以避免内战、在政治协商的基础上组建多党派联合政府为主要内容的《双十协定》。

但是，国民党蒋介石无法放弃一党专制的独裁迷梦，一方面发动了对共产党的内战，一方面炮制召开首届国民大会的独角戏，并对民主党派大肆迫害镇压，实际撕毁了《双十协定》。

中国共产党制定了针锋相对、以革命战争反对反革命战争的方针，开始坚决的武装反击。众多民主党派领导人纷纷采取了与中共站在一起的立场，坚决反对和抵制蒋介石独裁行径，以实际行动与国民党决裂了。

《建国大业》海报

在反对国民党独裁统治的共同斗争中，身处延安、西柏坡战争前线的毛泽东、周恩来，与身在蒋管区和香港等地的宋庆龄、张澜、李

济深等著名民主党派领袖虽然分隔远方，但心气相通，肝胆相照。他们在为人民解放战争的不断胜利而共同欢欣鼓舞的同时，也开始为如何建立一个民主的新中国而未雨绸缪、思考谋划。

1948年5月，中国共产党发表《五一宣言》，发出了打倒国民党反动派、迅速召开新的政治协商会议，成立民主联合政府的号召。这个号召得到各民主党派的热烈响应。此后，在战场上共产党领导的人民解放战争节节胜利的同时，一个反对国民党统治的民主统一战线也不断发展壮大，大批民主人士在共产党的诚恳邀请和精心安排下，历经艰险，从蒋管区，从香港、从国外纷纷奔赴解放区。

1949年9月21日，群英荟萃的中国人民政治协商会议第一届全体会议在北京隆重召开。九天之后，中华人民共和国于1949年10月1日成立。

七、《长津湖》

《长津湖》是由陈凯歌、徐克、林超贤联合执导，吴京、易烊千玺领衔主演，段奕宏、欧豪特别出演，朱亚文、李晨、胡军、韩东君等主演的抗美援朝电影，该片于2021年9月30日在中国大陆上映。

该片以抗美援朝战争第二次战役中的长津湖战役为背景，讲述了一段波澜壮阔的历史，在极寒严酷环境下，中国人民志愿军东线作战部队凭着钢铁意志和英勇无畏的战斗精神，扭转战场态势，为长津湖战役胜利做出重要贡献的故事。

2021年11月24日，该片含预售票房已超56.95亿元，超过了《战狼Ⅱ》，成为中国影史票房冠军。1950年，中国人民志愿军部队与美军在朝鲜长津湖地区交战，中国人民志愿军第9兵团将美军1个多师分割包围于长津湖地区，歼敌1.3万余人，扭转了战场态势。这次战役收复了三八线以北的东部广大地区，是扭转局势的关键一战，而中国人民志愿军也付出了惨痛的牺牲，在零下三十多摄氏度的极端天气中，很多先烈是以端着枪的姿势被冻僵，体现了志愿军战士服从命令

视死如归、冻成冰雕也不退缩的革命精神。作为民族精神和爱国主义精神的一部精品力作，《长津湖》持续引发观影热潮。透过银幕，光影交错间，带给观众逼真的战场认知和深度的情感体验，这是电影的魅力，更是人心的和鸣。该片再现了抗美援朝战争中第9兵团在长津湖地区那场艰苦卓绝的战役，生动诠释了国家意志和民族力量的强大，有力彰显了中国军人为国舍命的碧血丹心。细腻描摹了志愿军将士的家国情怀和民族大义。影片中，先烈们的话语字字铿锵、句句滚烫，一直激荡在每个观众心间。诗意山河与无情战火的强烈对比，深切地表达了人民对和平与美好新生活的无比珍视和期许。深情礼赞了伟大的抗美援朝精神。《长津湖》对观众们的启示为：一个觉醒了的、敢于为祖国光荣、独立和安全而奋起战斗的民族是不可战胜的。伟大抗美援朝精神，是弥足珍贵的精神财富，它必将激励中国人民和中华民族克服一切艰难险阻、战胜一切强大敌人。

《长津湖》海报

名家名篇

电影是拍出来的

侯孝贤

各位好。其实呢，我还是一句老话——电影不是用讲的，电影是讲不通的，基本上电影实际上是要去拍的，你一直拍、一直拍，你就会拍出电影来，而且会越拍越好。然后还有一个眼界，你一直看，看电影、看周遭的事物，你一直看、一直看，你就会有一个眼界，所谓的鉴赏力。你有了鉴赏力，你的电影就会有一个高度，这是很简单的道理，因为你要通过你的眼睛才能交出这个片子。基本上这个看就是一个观察，看事物的方法。

其实我只会拍电影，并没有办法讲得非常清楚。尤其是年轻的时候，通常是知其然而不知其所以然，就是行比较易，知比较难，所谓的知难行易，那是你在整个漫漫创作过程中才可以慢慢理解的，所以我以下所要讲的东西，你不要以为我是一下就知道这些。不是。它是在我拍了几部之后知道一点，拍了又几部之后知道一点，知道了一些但是很快又模糊掉，随着年龄的增长，拍了越多的片子后，才慢慢清晰起来。就像我们脑子里对城市的地图一样，知识也是有地图的：意思就是你住香港住久了，脑子里就知道坐什么车到哪里，转什么车，很清楚，慢慢香港就清楚了，可能九龙也逐渐清楚起来。有这样的习惯和记忆之后，你去中国内地、去任何地方，在那边都可以很快用你的经验去延伸。

拍电影也是这样。所以我讲的这些不是什么特别的道理，是我个人的经验。就像卓老师刚刚讲的，有的人是从个人经验出发，有的学生可能会问一个问题：我没这个经验怎么办？其实任何形式的经验都可以。像有些人是从电影的共和国出来——像文学一样，有的人从文学共和国出来，有的人是写他的经验。你们假如看过内地很多以前的作家，比如说阿城、李锐、王朔……那些作家，他们非常清楚他们居住环境周边的每一户、每一人。但是假使他们要写现代，这样一个老辈作家要写现代都会的人与故事，他怎么写？都会是片段的、距离的，你根本没有办法探测到所有人的状态，你只看到了一种共通，你能不能描绘这个呢？有的人可以做到，有的人是没有办法的，因为你需要在都会长期的累积，这种所谓的城市文明里面，你慢慢待久了，才会感受到都会的特色，才会有一种不同的角度，才能捕捉到。基本上，我感觉每个人都有一块自己的领域，这一块你要自己去发掘——怎么去发掘呢，待会儿我会讲，就像我前面讲的，它是慢慢开始的。

我基本上会给自己一个提问——我为什么会拍电影？而且我凭什么有那个能力和自信说我拍出来就是这个样子，而且我就是喜欢这个样子？前面做的时候你并没有办法完全知道到底是为什么，但是你慢慢就会明白。所以会回溯到——到底是什么原因让我会这样拍电影——我只好从头想起。因为要来讲这一课，不得不去想一想，不然……因为我也陆陆续续有这种讲课的经验，但基本上每次我都是讲讲讲就不知讲到哪里去了，然后回不到那个原定的题目，所以在这之前我还是给自己一个题目——就是从我自己开始。

参考文献

[1] 袁玉琴，谢柏梁. 影视艺术概论 [M]. 北京：中国电影出版社，2005.

[2] 孙宜君，陈家洋. 影视艺术概论 [M]. 北京：国防工业出版社，2012.

[3] 叶永胜，张公善. 电影：理论与鉴赏 [M]. 合肥：合肥工业大学出版社，2006.

[4] 阮航，高力. 电影艺术概论 [M]. 成都：西南交通大学出版社，2013.

[5] 薛凌. 电影艺术论 [M]. 北京：中国社会科学出版社，2007.

[6] 王志敏，赵斌. 电影学 [M]. 北京：北京大学出版社，2015.

[7] 杨远婴. 电影概论 [M]. 北京：中国电影出版社，2010.

[8] 彭吉象. 影视美学 [M]. 北京：北京大学出版社，2002.

[9] 姜敏. 怎样欣赏电影 [M]. 北京：中国广播电视出版社，1990.

[10] 詹姆斯·莫纳科. 怎样看电影 [M]. 刘安义，陶古斯，李棣兰，译. 上海：上海文艺出版社，1990.

[11] 布鲁斯·F. 卡温. 解读电影 [M]. 上册. 李显立，等译. 桂林：广西师范大学出版社，2003.

[12] 安德烈·巴赞. 电影是什么 [M]. 崔君衍，译. 南京：江苏教育出版社，2005.

[13] 陈晓云. 电影学导论 [M]. 3 版. 北京：北京联合出版公司，2015.

[14] 金晓非. 电影：中外经典电影欣赏十二讲 [M]. 保定：河北大学出版社，2011.

[15] 陈旭光，苏涛. 电影课·上：经典华语片导读 [M]. 北京：北京大学出版社，2012.

[16] 陈旭光，苏涛. 电影课·下：经典外国片导读 [M]. 北京：北京大学出版社，2014.

[17] 田川流，王颖. 电影学论纲 [M]. 济南：山东人民出版社，2008.

[18] 倪祥保，邵雯艳，钱锡生. 影视艺术基础 [M]. 苏州：苏州大学出版社，2011.

[19] 侯孝贤. 恋恋风尘：侯孝贤谈电影 [M]. 北京：新星出版社，2018.

9 舞 蹈

舞蹈作为一种经过提炼、组织、抽象化的人体动作语言在历史长河的演变发展中一直扮演着重要的角色。舞蹈是最古老的艺术，它可以表现语言文字或其他手段难以表现的人们的内心世界，具有丰富细腻的感情、深层的精神思想和鲜明的性格特征。舞蹈作为手段和载体，可以表达审美倾向，揭示人与自然、人与社会及人与人之间的矛盾冲突，再现生活的本质。

9 舞 蹈

舞蹈是什么

舞蹈是一种表演艺术，使用身体完成各种优雅或高难度的动作，一般有音乐伴奏，是以有节奏的动作为主要表现手段的艺术形式。

舞蹈是如何创作的

一、姿　态

舞蹈姿态是指我们在舞蹈中经常见到的具有静止特点的舞蹈造型。它们之中，有的就是人类对于自然物象的模仿，有的却是先有了动作，然后再从大自然中选取一个形象相近的拿来做比喻。

二、步　法

舞蹈步法就是舞蹈中演员移动的步履，舞蹈步法是以脚步为主的移动重心和移动步位的舞蹈动作。舞蹈步法的特点是步行于大地之上，动作优美，似乎在大地上徘徊、流连。与中国舞蹈相比，芭蕾舞的步法带有更多的跳跃性，更强调步法与上身动作的整体协调与配合。"巴朗塞"是芭蕾舞的主要舞步之一，是充满活泼性格魅力的一种跳跃舞步。在芭蕾舞中最引人注目的属于女性舞蹈演员们的"足尖舞步"。

立起的足尖与舞台平面之间若即若离，像是马上将要飞升而去的燕子，却还想微微把握着人间的一丝亲情。

三、手　　势

手势是自然赋予人的第二种语言工具。在舞蹈中，手势的运用常和人的内心活动紧密联系在一起。表示惊讶，以手捂嘴；表示不满，甩手而去；表示高兴，手舞足蹈；表示伤心，垂手低头。在舞蹈作品中，这样的生活动作经过舞蹈艺术家们的精心组织和加工，就变成了有律动的手势动作，往往具有很强的表现力。手的关节多，结构复杂，运动感强，是千变万化的舞蹈手势产生的生理基础，同时也是舞蹈者形体训练的重要组成部分。在创作与表演中，对不同类型、不同作用舞蹈手势的恰当应用，有助于意境的创造和情绪的渲染，有助于舞蹈动态形象的塑造和完善。

拉丁舞手势

四、律　　动

舞蹈律动就是肢体对音乐的认知，也就是说跟着音乐的节奏而随意摆动，有节奏的跳动，有规律的运动。多指人听到音乐后，按照节

奏而通过身体的方式表达出来的那种感觉。藏族舞蹈的律动是膝部连续不断、小而快、有弹性的颤动和连绵柔韧的屈伸，形成了藏族民间舞蹈"无屈不成动，欲动必先屈"的动作规律。这个"屈"除了要求颤膝外，也包括懈胯。由于这一律动的特点，使藏族民间舞蹈下肢主动，上肢松弛，形成自上而下，欲动先屈的律动特点，从而使舞蹈给人一种飘逸而又沉稳的感觉。

藏族民间舞蹈

五、技　　巧

舞蹈技巧一般指舞蹈中有特殊难度的动作。完成这样的动作时，已经超越了普通人做普通动作时的速度、力度、高度或者结构方式。它给人惊险和刺激，使人在惊叹之余产生震撼，从而有了舞蹈的特殊之美。舞蹈技巧大多有专用的名字来描述，如双飞燕，是演员高高地跳起，头带动上身尽力向后倾伸，而双腿却在身体后背之处折回，双手可以和双脚相碰。

如何欣赏舞蹈

一、表　　情

舞蹈表情是运用舞蹈手段表现出来的人的各种情感，它是构成舞蹈形象的重要因素之一，也是观众进行舞蹈欣赏，获得审美共鸣的桥梁。舞蹈表情不仅指舞蹈表演者的面部表情，舞蹈更是一种人体动作的艺术，因此，舞蹈在表现人物形象的思想感情时，不仅凭借面部表情，而且要通过人体各部分协调一致的、有节奏的动作、姿态和造型来抒发和表现。动作节奏的快慢、力度和幅度的大小，能鲜明地表现出思想感情的变化。

舞蹈《绣军鞋》

二、节　　奏

舞蹈节奏是舞蹈在动作、姿态、造型上力度的强弱、速度的快慢、时间的长短、幅度的大小等方面的对比规律，是形成各种不同舞蹈风格特点的重要因素。一切事物始终存在无比丰富的自然节奏，

舞蹈节奏最早正是来自社会劳动生活的自然节奏。舞蹈节奏是舞蹈艺术的基本要素之一，没有节奏，就不称其为舞蹈。舞蹈动作的连续和交替反复与音乐的旋律节奏的吻合，能表现出人物形象的复杂感情。一切舞蹈节奏，都是表现感情、情绪的，它把各种舞蹈动作，依照舞蹈作品的思想感情，合乎规律地组织起来，使舞蹈具有丰富的表现力和感染力。舞蹈的节奏不是不可捉摸的东西，它是完全可以感受和获取的。因为舞蹈节奏具体落实在动作的形态上，由外形上的变化，我们可以感受到舞蹈节奏的感召，追随节奏，奔向那文字难以描述的舞蹈世界。

三、构　　图

舞蹈构图是舞蹈表演者在一定空间与时间内，对色、线、形等各个方面关系的合理布局。其中包括舞蹈队形变化中形成的图案和舞蹈静态造型所构成的画面。舞蹈构图对作品主题的表现、意境的创造、气氛的渲染、形象的塑造都有重要的作用，是舞蹈艺术形式美的重要因素之一。舞蹈家受不同时代社会思想、艺术流派的影响，根据不同的舞蹈构思和审美观，采用不同的舞蹈构图方法。纵观东西方传统的古典舞蹈与民间舞蹈，大多属于轴心运动思想和对称平衡的舞蹈构图

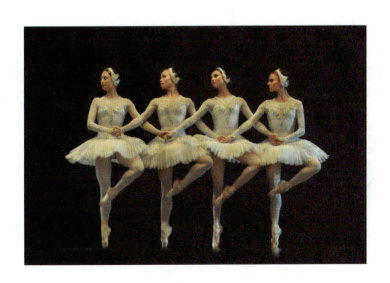

芭蕾舞剧《天鹅湖》中的"四小天鹅舞"已经成为各国舞蹈家久演不衰和家喻户晓的经典保留节目，在构图上它出色地运用了整齐一律的形式美的表现方法，通过节奏鲜明、和谐一致、整齐划一的舞蹈动作，把充满希望的喜悦之情做了充分的表达。舞蹈构图虽然简单，只是四人手拉手地左右、前后移动，但它却取得了极好的艺术效果

方法：围绕中央由四面八方交替循环的各种舞蹈图形和四角、六角、八角环绕中央的弧形对称图形。

舞蹈作品赏析

一、古典舞

1.《春江花月夜》

舞蹈《春江花月夜》根据民族器乐合奏曲《春江花月夜》改编。舞蹈把原作所描绘的大自然的迷人景色作为舞蹈的背景，通过"闻花""听鸟叫""对水照影""向往幸福"等细节，表现了一位古代少女对爱情和美好生活的向往。

舞蹈采用了中国古典舞中托掌、按掌、卧鱼、平转、翻身等动作，同时结合传统戏曲的表现手法，如舞者将羽扇摺合，伸出两个手指比画成双飞成对等，表达了少女对幸福爱情的憧憬。在舞蹈中，扇子的运用很成功。舞者时而将扇贴于背后，时而双扇遮面，或打开或摺合，将少女羞涩、妩媚、真挚的情爱表现得淋漓尽致。

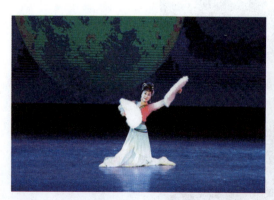 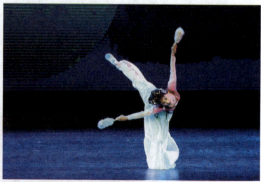

2.《霓裳羽衣舞》

唐代名舞《霓裳羽衣舞》是古代舞蹈中的一颗明珠，相传唐玄宗李隆基梦见自己进入月宫，听到仙乐，见素娥数百人素练霓裳而舞，心中默记，带回人间，后由很有舞蹈才华的杨贵妃创作成舞蹈，取名为《霓裳羽衣》。舞蹈从音乐、动作、服饰等方面都表现出一种仙境，是道家"羽化登仙"宗教思想的形象美化。《霓裳羽衣舞》最初是独舞，杨贵妃最善此舞，后来发展成双人舞，从而形成今天的群舞。

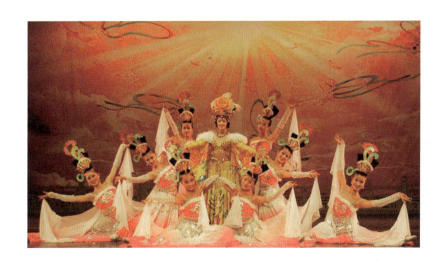

二、民 间 舞

民族民间舞蹈是由广大人民群众在长期历史进程中集体创造，不断积累、发展而形成的，并在群众中广泛流传的一种舞蹈形式。它直接反映人民群众的思想感情、理想和愿望。由于各国家、各民族、各地区人民的生活劳动方式、历史文化心态、风俗习惯，以及自然环境的差异，因而形成了不同的民族风格和地方特色。

1.安塞腰鼓

安塞腰鼓是陕西省的汉族民俗舞蹈。表演可由几人或上千人一同进行，磅礴的气势，精湛的表现力令人陶醉，被称为天下第一鼓。安塞腰鼓以其独特风格、豪迈粗犷、刚劲奔放、气势磅礴而闻名天下，

它有机地糅合了秧歌和武术动作,充分表现了黄土地人民憨厚朴实、悍勇威武而又开朗乐观的性格。

安塞腰鼓的表演既不受场地限制,也不受人数制约。大路上、广场里、舞台中均可表演,可一人单打,可双人对打,也可几十人乃至几百人、上千人群打。单打者腾跃旋跨,时如蜻蜓点水,时如春燕衔泥,时如烈马奔腾,时如猛虎显威;群打时则能变幻出多种美妙的图案,如野马奔腾、兔越野。

2. 弗拉明戈舞

弗拉明戈舞是最富感染力的流行舞种,它将吉普赛文化和西班牙安达卢西亚民间文化有机地给合在一起。弗拉明戈舞节奏强烈明快,动作夸张有力,女演员身着色彩艳丽的大摆长裙,随着舞姿的转动,裙裾飘飘,宛如绽放的花朵。男演员着装精神干练,或是衬衫马甲配马裤长筒皮靴,或是威武的军装,尽显男性身体的阳刚之美,他们的舞步如踢踏舞,但节奏更加紧密、结实、有力,一串串节奏飞快、踢踏有声的舞步让人的思绪随舞者一起激情澎湃。

在所有舞蹈中,弗拉明戈舞中的女子是最富诱惑力的。她不似芭蕾舞女主角那样纯洁端庄,不似国标舞中的女伴那样热情、高贵。她的出场,往往是一个人,耸肩抬头,眼神落寞。在大多数双人舞中,她和男主角也是忽远忽近,若即若离。当她真的舞起来时,表情依然冷漠甚至说得上痛苦,肢体动作却充满了热情,手中的响板追随着她的舞步铿锵点点,似乎在代她述说沧桑的内心往事。

三、芭蕾舞

芭蕾舞是用音乐、舞蹈手法来表演戏剧情节。芭蕾艺术孕育在意大利，18世纪在法国日臻完美，到19世纪末期，在俄罗斯进入最繁荣的时代。芭蕾在近四百年的持久历史成长过程中，对世界各国影响很大，传布极广，至今已成为世界各国人们广为推崇的一种艺术形式。舞蹈时，女演员舞蹈时常用脚尖点地支撑身体。

1.《天鹅湖》

古老的城堡里举行盛大的王子成年舞会，王后为他挑选未婚妻，而王子却未相中任何人，他期待的是真正的爱情。

天鹅湖边，王子和朋友们在打猎。突然一只高贵的天鹅在他面前变成了娇媚的少女，向他讲述悲惨的身世。原来她是一位公主，可恶的魔王将她和伙伴变成天鹅，只有在深夜才能恢复人形，唯有坚贞的爱情才能破除邪恶的魔法。王子坚信她就是自己朝思暮想的爱人，发誓把她从苦难中解救出来。然而，凶恶的魔王偷听了一切……

2.《睡美人》

《睡美人》的编导是俄国最杰出的芭蕾舞大师马留斯·彼季帕。

彼季帕用他那非凡的舞蹈创作能力和音乐阐释能力，以及他那用人体动作舞蹈造型来表达人们丰富情感的独特艺术手段，使得《睡美人》被赞誉为"古典芭蕾的巅峰之作"。在芭蕾舞剧《睡美人》中有许多经典的舞段，如第一幕中《玫瑰慢板》及以后的《婚礼双人舞》《蓝鸟双人舞》《花环华尔兹》等。有些段落一直是国际芭蕾比赛上的必选节目。它们充分显示了芭蕾艺术的气韵与动感、协调与平衡，给人们以无限的美的享受。

芭蕾舞剧《睡美人》不仅舞蹈优美，音乐好听，而且以服装、道具、布景、灯光奢华辉煌著称。尤其是英国皇家芭蕾舞团的版本，在舞美和服装设计上极其讲究，与整个音乐舞蹈相辅相成，交相辉映，尽显皇家贵族豪华之气，绝对可以让你在优雅的舞蹈艺术外享受一次视觉的盛宴。

3.《仙女》

芭蕾舞剧《仙女》是法国浪漫主义芭蕾舞剧的处女作和代表作，芭蕾史上首开脚尖舞先河的里程碑之作。

芭蕾舞剧《仙女》首演于 1836 年，一百八十年来在世界各国常演不衰，舞剧的故事其实很简单，讲述了苏格兰农民詹姆斯在与表妹爱菲订婚的当天中了巫婆的魔法，丢弃了自己凡间的未婚妻而与仙女

奔向森林,并幻想占有仙女而用丝巾将其缠住,结果仙女因无法进入凡人的红尘世界而死亡。造成了由于对爱情不忠和放纵而酿成的不可挽回的悲剧。

《仙女》中的舞蹈具有一种空灵通透的气质,充满了浪漫主义气息,与《吉赛尔》并称为芭蕾浪漫主义时期的两大代表作品。

四、现 代 舞

现代舞蹈是19世纪末和20世纪初在欧美兴起的一种舞蹈流派。其主要美学观点是反对当时古典芭蕾的因循守旧、脱离现实生活和单纯追求技巧的形式主义倾向;主张摆脱古典芭蕾过于僵化的动作程式的束缚,以合乎自然运动法则的舞蹈动作,自由地抒发人的真实情感,强调舞蹈艺术要反映现代社会生活。

1. 《春之祭》

《春之祭》描写的是春天来临的时候,人们祭祀苍天时的情景。西方人春天的时候要祭祀的是阿波罗太阳神,但是他们祭祀的方法是让一个少女在祭坛上跳舞至死。表演时,在舞台上铺上真正的泥土,舞蹈的动态原始而粗犷,原始宗教的神秘与无所不在的神的威力弥漫着舞蹈空间。舞蹈在生命的迷狂状态下狂跃、劲舞,又常常以突然的静默,在充满悲哀音调中以人体传递的宗教献身中,人对牺牲的恐惧

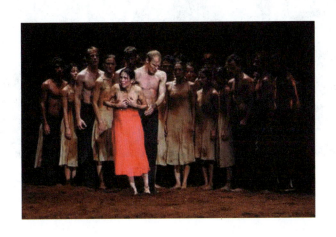

感和光荣感。表现在宗教的迷狂中，在面对大自然的淫威而百般无奈下，人企图与超自然的力量合作，却以毁灭生命换取生命。文明的进步以愚昧为前导，文明的前进以杀人为代价，在宗教的迷狂中显露的是人性的贲张和崩溃。

2.《天边红云》

《天边红云》是一个表现红军长征中的女战士的集体舞，它以深深的情怀，淡淡的诗情，在人们早已熟悉的形象中将沉甸甸的生命质感融入其中。

由女性视角出发解读长征是这部舞蹈诗剧最明显的与众不同之处，也是最为令人动容的情感所在。通过对红军女战士们的细致刻画与生动表现，从长征的细节与侧面使这个曾被各种艺术形式多次表现的伟大历史壮举更加完美、立体，使观众感到中国革命者的意志来源、力量起点更真实有力。

《天边红云》还表现了女战士们在战争中面对成长、友谊、爱情和死亡时的坚毅，以柔美而不失力量的女性肢体语言，以时而气势磅礴、时而清新优美、时而悲壮大气的编曲，以极富震撼力、感染力的舞台效果，将观众熟悉的长征场景一幕幕展现出来。

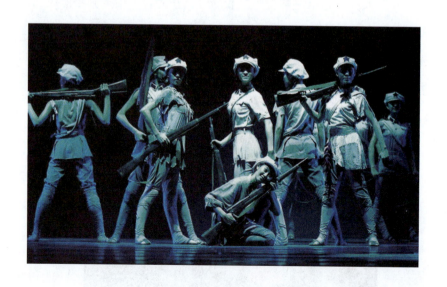

五、当代流行舞

1. 肚皮舞

作为阿拉伯艺术的一枝奇葩,肚皮舞的名称来源很形象地表明了它的舞蹈特征,即舞娘裸露着肚脐,通过腹部、胯部和臀部的动作来表现的缘故,"抖胯"是它突出特点。这种具有明显性刺激和性暗示的舞蹈与传统习俗背道而驰,但千年来,肚皮舞却成为丝绸之路上各国至今仍然保留的一种传统艺术,反映出丝绸之路上的男人们的欣赏口味没有多大变化。到访过埃及或其他阿拉伯国家的人,都为那带有神秘、娇艳色彩的肚皮舞所倾倒。

2. 华尔兹

华尔兹也称"慢三步",具有优美、柔和的特质,舞曲旋律优美抒情,节奏为3/4的中慢板,每分钟28~30小节。每小节三拍为一组舞步,每拍一步,第一拍为重拍,三步一起伏循环,但也有一小节跳两步或四步的特定舞步。通过膝、踝、足底和掌趾的动作,结合身体的升降、倾斜、摆荡,带动舞步移动,使舞步起伏连绵,舞姿华丽典雅。

3. 探戈

探戈舞 2/4 拍或 4/4 拍节奏，每分钟 30～34 小节，每小节两拍，第一拍为重拍。舞步有快步和慢步，快步占半拍，慢步占一拍。基本节奏是慢、慢、快、快、慢。舞曲节奏带有停顿并强调切分音；舞步顿挫有力，潇洒豪放；身体无起伏、无升降、无旋转；表情严肃，有左顾右盼的头部闪动动作。探戈源于阿根廷民间，20 世纪传入欧洲上层社会，后流行于世界各国。

名家名篇

今天这些舞蹈从哪里来

党允彤

舞蹈究竟是从哪里来的？中国古代个神话，说夏禹的儿子夏启曾经乘坐飞龙去天帝那里做客，返程的时候带回了天上的乐舞《九辩》和《九歌》，并做修改称为《九韶》，随后在大穆之野令乐师们进行演奏。

古希腊也有一个神话，说宇宙之王宙斯和记忆女神曼摩辛生了九个女儿，这九位女神各有分工，有管音乐的，有管叙事诗的，有管悲剧的，有管舞蹈的。艺术家们因为得到她们的青睐，才能创作出伟大的作品。人间因为她们的存在，才开放出各种艺术之花。

类似的事直至唐代都有。相传唐明皇梦游天宫闻得天乐，心旷神怡，醒后倚仗深厚的音乐功底记下一多半。根据这支曲子创作的舞蹈勾勒了虚无缥缈的仙境与舞姿曼妙的仙女，这就是鼎鼎大名的《霓裳羽衣舞》。

9 舞　蹈

　　不过相较令人充满遐想的神话传说，我更倾向实证。如同今人互传情谊有微信，古人也有手帕、玉佩，见物如见人。今天的人们通过书籍、图片、视频来记录时代，在没有文字和语言之前，古人是通过岩石上的刻画来传递信息。史前时期的岩画海内外共存。保加利亚的马古拉洞、阿根廷的平图拉斯河手洞、印度的宾贝特卡、非洲的拉斯吉尔、利比亚的阿卡库斯、法国的肖维岩洞等。中国的内蒙古阴山岩画、广西花山岩画、云南沧源岩画、新疆呼图壁岩画、宁夏贺兰山岩画等。

　　新疆天山呼图壁岩画，推断系原始时期父系氏族社会所绘。岩画中男女人物特征分明，主体部分的舞蹈场面是：一列宽胸、细腰、丰臀、两腿修长的裸体女性，佩戴装饰有羽毛的高帽。她们统一做着双臂横向平伸，小臂上下挥舞并五指张开的动作。旁边是通体涂朱的裸体男性，他正面向众女，双手上举。在其左上有两个巨大的男女画像，男的线条粗犷，十分夸张地突出了勃起的性器官。脚下是两组各有数十人的小的人物图像，勾肩搭背、出胯扭腰地舞蹈着。整幅图画洋溢着生殖崇拜、祈求子孙繁衍的气息。

　　广西壮族花山岩的舞蹈祈神图（也有一说是狩猎图），内蒙古郎山地区阴山岩画上的舞人图，云南佤族沧源岩画上的圆圈舞，以及内蒙古乌兰察布岩画上的女子舞图等，都是远古先祖留下的他们曾经起舞的明证，也是今天舞蹈的前流与源头。同样的舞蹈姿态原始器皿里也有。1973年出土于青海省大通县上孙家寨墓地的舞蹈纹彩陶盆，是新石器时代后期的盛水陶器，现藏于中国国家博物馆。这件纹彩陶盆的内壁饰有三组舞蹈图，每组五人，手拉手、步调统一，仿佛在踩着节拍翩翩起舞。像这样拉手搭肩、和着节拍、踏地起舞的模式，后代称为"踏歌"——击地为节、踏地为歌。在非洲岩画中，也有类似的舞蹈动作和形式。直到今天，少数民族的传统节日、孩子们的游戏，仍然可以看到这种集体活动的身影：大家手拉着手围成圆圈，一边跳一边唱……

　　这种看到往昔身影的舞蹈，还有拟兽舞，如彝族歌舞里的十二兽舞。相传哀牢山的彝族每三年要举行一次大祭，十二兽舞和十二生肖

大抵相同，只是把龙换成了穿山甲。十二兽舞以老虎为首，跳虎舞的必须是女巫，可能和彝族早期母系氏族的图腾崇拜有关。这类舞蹈的源头可以追溯到傩舞（一种古老的驱除疫疠的巫术仪式舞蹈）里面的神兽舞蹈。

此外还有古籍里的记载。周代"六大舞"之《大夏》歌颂了夏禹治水，三过家门而不入，最终治理了舞蹈步态。又如上古阴康氏部落，因长年生活在潮湿的自然环境中，加之劳动繁重，许多人都出现了"筋骨瑟缩不达"的情况，于是部落首领"教民制舞"并"作舞而宣导之"，算是最早的广场健身舞了。

可见我们的先祖会起舞，首先是和生存息息相关。图腾崇拜、繁衍生殖、祭祀祈雨、狩猎征战，这些都是舞的内容和诱因。后来发现舞蹈也有表情达意、审美娱乐、强身健体的功效，舞蹈就又开始沿着另一条线索（舞蹈艺术）发展了，这是后话。

我们发现舞蹈的产生原来和人类社会自身的发展密切相关，它的开始与进行也都是围绕这个主题，一点没有仙宫仙境的影子，一点儿也不浪漫，但这却是事实。

参考文献

[1] 蓝凡. 芭蕾 [M]. 上海：上海三联书店，2002.
[2] 冯双白. 舞蹈鉴赏 [M]. 北京：高等教育出版社，2009.
[3] 李仁顺. 舞蹈编导概论 [M]. 北京：文化艺术出版社，2010.
[4] 金秋. 舞蹈欣赏 [M]. 2版. 北京：高等教育出版社，2010.
[5] 金秋. 舞蹈编导学 [M]. 北京：高等教育出版社，2006.
[6] 袁禾. 大学舞蹈鉴赏 [M]. 上海：华东师范大学出版社，2007.
[7] 盛文林. 舞蹈艺术欣赏 [M]. 北京：北京工业大学出版社，2014.
[8] 于平. 风姿流韵：舞蹈文化与舞蹈审美 [M]. 北京：中国人民大学出版社，1999.

[9] 汪以平. 舞蹈艺术通论[M]. 南京：南京大学出版社，2006.

[10] 黄明珠. 中国舞蹈艺术鉴赏指南[M]. 上海：上海音乐出版社，2001.

[11] 伊莎多拉·邓肯. 邓肯谈艺录[M]. 张本楠，译. 长沙：湖南大学出版社，2009.

[12] 马健昕，孟勐萌，杨洁. 舞蹈鉴赏[M]. 北京：对外经济贸易大学出版社，2008.

[13] 贾安林. 中外舞蹈精品赏析[M]. 上海：上海音乐出版社，2004.

[14] 党允彤. 舞蹈漫谈[M]. 长春：吉林文艺出版社，2020.